KB028169

■■■■■■■ 004
클래식그림씨리즈

십죽재전보

클래식그림씨리즈 그림이 구축한 문명, 고전으로 만나다

십죽재전보
十竹齋箋譜

클래식그림씨리즈 004

초판 1쇄 인쇄 2018년 8월 20일
초판 1쇄 발행 2018년 8월 30일

지은이 호정언
옮긴이 김상환
해 설 윤철규
펴낸이 김연희
주 간 박세경
편 집 서미석

펴 낸 곳 그림씨
출판등록 2016년 10월 25일(제2016-000336호)
주 소 서울시 마포구 월드컵북로 400 문화콘텐츠센터 5층 23호
전 화 (02) 3153-1344
팩 스 (02) 3153-2903
이 메 일 grimmsi@hanmail.net

ISBN 979-11-89231-01-9 04650
ISBN 979-11-960678-4-7 (세트)
값 14,900원

이 도서의 국립중앙도서관 출판예정도서목록(CIP)은 서지정보유통지원시스템
홈페이지(http://seoji.nl.go.kr)와 국가자료공동목록시스템(http://www.nl.go.kr/kolisnet)에서
이용하실 수 있습니다.(CIP제어번호: CIP2018023210)

■■■■■■■■ 004
클래식그림씨리즈

십죽재전보
十竹齋箋譜

호정언 지음
김상환 옮김
윤철규 해설

그림씨

미술 저술가
윤철규

명말 문인 취향이 만들어 낸 최고 걸작 시전지, 《십죽재전보》

편지나 시를 적는 시전지, 《십죽재전보》

전箋은 편지나 시를 적는 데 쓰는 작은 종이를 말한다. 고대에 책갈피 사이에 끼워 다른 의견이나 주석을 적은 종이에서 시작됐다. 그 뒤 이 종이에 편지를 적어 보내기도 하고, 짧은 내용의 시를 적기도 하였다. 시를 적어 쓸 무렵부터는 장식이 더해졌다. 종이를 물들이거나 문양을 찍어 쓴 것이다. 이것이 시전지詩箋紙이다.

중국에서 시전지의 역사는 매우 오래됐다. 9세기 전반부터 시작된다. 천년이 넘는 오랜 시전지 역사 가운데 가장 정교하고 출판 인쇄 기법 상으로도 탁월했던 것이 명나라(1368~1644) 말에 나온 《십죽재전보十竹齋箋譜》의 시전지이다. 보譜란 여러 시전지를 한데 묶은 것을 말한다.

《십죽재전보》는 당시의 문인이자 출판업자였던 호정언(胡正言,

1584~1674)이 1645년에 기획·제작했다. 그 무렵 막 알려진 최신 기술인 두판鬪版기법과 공화拱花기법이 쓰였다. 두판은 다색 인쇄 기법의 하나이다. 공화는 일체 색을 사용하지 않는 볼록 인쇄술을 가리킨다. 이렇게 제작된《십죽재전보》는 당연히 큰 화제를 모았고 동시에 인기를 끌었다.《십죽재전보》의 등장은 단순히 명말 출판 인쇄 기술의 수준을 한층 끌어올린 데 그치지 않았다. 이를 애호하며 사용했던 당시 문인 사회의 품격과 격조, 그리고 또 이들 곁에서 이들의 생활 방식을 동경하며 추종했던 시민사회의 분위기까지 엿보게 한다.

호정언의《십죽재전보》에 쓰인 기술과 내용 등을 알아보기에 앞서 우선 시전지의 역사를 간단히 살펴보자.

왕희지,〈쾌설시청첩〉안부 편지를 쓰다

義之頓首 快雪時晴佳 想安善

未果爲結力 不次

王義之頓首

山陰張侯.

희지 돈수.

눈이 그치고 날이 맑아져 기분이 좋습니다.

편히 잘 지내시리라 생각합니다.

약속한 일은 힘이 미치지 못해 아직 다하지 못했습니다.

왕희지 돈수.

산음의 장후張侯에게.

돈수란 '머리를 조아린다'는 뜻으로 편지글 앞에 쓰는 의례적
인 인사말이다. 산음의 장씨 고위 관료에게 보낸 이 편지는 서성書聖
왕희지(王羲之, 307~365)가 쓴 것으로 타이페이 고궁박물원이 자랑하
는 명품 중의 명품이다.

물론 이는 왕희지의 친필은 아니다. 왕희지의 글씨를 더할 나
위 없이 사랑해 무덤에까지 넣어 달라고 했던 당(唐, 618~907) 태

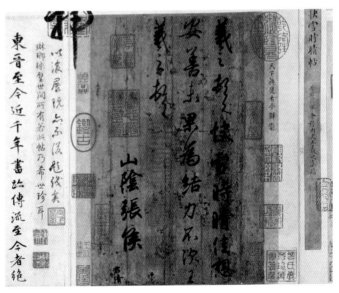

〈쾌설시청첩〉. 왕희지의 편지글. 당 태종이 모사를 시켜 쓴 글로 왕희지 친필에 가장 가까운 글
씨이다.

종(太宗, 599~649)이 모사를 시켰던, 친필에 가장 가까운 글씨이다. 이 〈쾌설시청첩快雪時晴帖〉은 나중에 황제 컬렉터로 유명한 청(淸, 1616~1912) 건륭제(乾隆帝, 1711~1799)의 손에 들어가 고궁박물원에 전해지게 됐다.

왕희지 글씨는 황제 컬렉션이 되기에 앞서 생전에도 이름 높았다. 그래서 고대 인물인데도 많은 편지글이 남아 있다. 대부분은 물론 모사본이지만 현재 전하는 것만 해도 오십여 통에 이른다. 이들 중에는 장문의 내용도 있지만 이것처럼 서너 행에 불과한 것이 대부분이다.

왕희지가 살았던 시대에는 종이가 귀했다. 그래서 편지는 간단히 안부를 묻고 필요한 말을 서둘러 전하는 것으로 끝을 맺었다. 이는 나무로 된 목간木簡을 쓰던 시절부터의 관습이기도 했다. 그래서 종이에 쓴 편지글도 척독尺牘이라고 불렸다. 독이란 글자를 적는 데 쓰인 나뭇조각을 가리킨다. 종이가 사용된 이후에도 여전히 편지글은 길지 않아 '간단하다'는 뜻을 넣은 척소尺素, 척서尺書, 척한尺翰 등의 말이 쓰였다.

그러다가 시詩의 시대인 당나라에 들어오면서 이 작은 종이에 다른 용도가 생겼다. 즉 시를 적어 쓰게 된 것이다. 이때 전箋이란 말이 생겨났다. 편지를 적은 것을 신전信箋, 시를 적은 것을 시전詩箋이라고 했다.

설도전과 사공전, 그리고 《십죽재전보》

호정언 이전에 유명한 시전지로 설도전薛濤箋과 사공전謝公箋이 있다. 설도전은 당나라 후반에 성도成都에서 활동한 여류시인 설도(薛濤, 770?~830)가 만들어 쓴 전지이다. 사공전은 북송(960~1127) 초의 이름난 문인 관료 사경초(謝景初, 1020~1084)가 만든 것이다.

원나라(1271~1368) 때 성도 출신의 비저(費著, 1300년 대에 활동)가 쓴 《전지보箋紙譜》에 이 두 시전지에 대한 글이 실려 있다. 그는 설도에 대해 "백화담에 살면서 빨갛게 물들인 작은 채색 전지를 직접 골라 잘라서 그 위에 시를 적어 명사, 시인들과 주고받았다"고 했다.

설도는 원래 장안長安 출신이었다. 하급관리인 아버지를 따라 성도에 왔으나 아버지가 일찍 죽는 바람에 관기官妓가 됐다. 그러나 어려서부터 시를 잘 지어 시기詩妓로 불렸다. 그녀와 시를 주고 받으며 교류한 사람 중에는 원진(元稹, 779~831), 백거이(白居易, 772~846), 두목(杜牧, 803~852), 유종원(柳宗元, 773~819) 등 당대의 유명 시인들이 즐비했다.

설도는 관기에서 물러난 뒤에는 성도성 서쪽의 백화담百花潭에 살았다. 대시인 두보(杜甫, 712~770)가 성도 시절 살았던 곳으로 유명한 완화계浣花溪는 백화담의 다른 이름이다. 이 강은 성도성을 가로지르는 금강의 한 지류이다. 완화계는 달리 탁금강濯錦江이라고도 했다. '금'은 성도 특산의 고급 견직물을 가리킨다. 이는 고대부터 유명해 촉금蜀錦으로도 불렸다. 탁금강이란 이곳에서 짠 비단을 물들여 씻던 강에서 유래한 말이다. 또 성도는 촉금 외에 질 좋은 종이

로도 유명했다. 특히 설도가 살던 백화담 일대에 종이를 뜨는 집들이 많았다.

설도는 이곳에 살면서 빨강, 파랑, 노랑, 초록 등 10가지 색으로 물을 들인 채색 전지를 만들어 썼다. 무늬도 함께 넣었다. 비단이나 천의 문양뿐 아니라 사람, 꽃나무, 벌레와 새, 그리고 청동기 문양도 넣었다. 설도전이란 당시 사람들이 그녀가 만들어 쓴 이 채색 전지를 가리켜 부른 이름이다. 그녀가 죽은 뒤 설도전은 오대五代의 혼란을 거치면서 한동안 잊혔다.

그러던 것이 북송 초에 사경초가 되살려 냈다. 진사 출신인 그는 학문이 뛰어났을 뿐만 아니라 관리로도 유능했다. 또 대시인이자 서예가로 이름 높은 황정견(黃庭堅, 1045~1105)의 장인이기도 하다. 그는 설도처럼 십색 전지를 만들어 썼다. 현재는 전하지 않지만 일정한 형식을 갖추어 사용했다. 이 시전지가 사공전이다.

북송은 잘 알다시피 문인과 사대부들이 사회의 주류가 되어 문화와 예술을 리드하던 시대였다. 따라서 시전지 역시 이들 사이에서 널리 애호되었다. 그리고 그와 같은 습관은 청나라 말까지 이어지며 다양한 방법과 형식으로 시전지가 제작되어 사용되었다. 이처럼 오랜 중국 시전지의 역사 가운데 최고 걸작으로 손꼽히는 것이 바로《십죽재전보》이다.

호정언, 십죽재에서 출판을 하다

《십죽재전보》를 펴낸 호정언은 출판업자이기 앞서 재주 있는 문인이자 문인 화가였다. 안휘 휴녕安徽 休寧 출신으로 자는 왈종曰從이며 십죽十竹이 호이다. 그는 한때 북경에 올라가 무영전武英殿의 중서사인中書舍人을 지냈다. 명나라 때 무영전은 궁중 화원들이 거처하던 곳이기도 했다. 기록은 전하지 않지만 호정언은 그림과 연관된 일로 조정에 불려 올라간 것으로 여겨진다. 그는 중서사인을 그만두고 내려와 남경의 계농산 아래에 집을 짓고 살았다.

호정언은 고대 글씨에 조예가 깊었을 뿐만 아니라 전각에도 뛰어났으며 그림도 잘 그렸다. 또 골동 등의 수집에도 취미가 있었다. 나중에 소개하겠지만 《십죽재전보》에 들어간 그림은 거의 그가 직접 그렸다. 또 그에 앞서 펴낸 화보집 《십죽재서화보十竹齋書畵譜》의 그림도 상당 부분 호정언의 솜씨이다. 그는 집 주위에 십여 그루의 대나무를 심어 놓고 당호를 십죽재라 했다. 여기서 출판 사업을 한 것이다. 《십죽재서화보》와 《십죽재전보》 이외에도 《고금시여취古今詩餘醉》, 《시담詩譚》, 《호씨전초胡氏篆草》 등의 책을 펴냈다.

그의 출판물 가운데 《십죽재전보》가 중국 시전지 사상 최고 걸작인 동시에 중국의 출판 인쇄 문화사에도 빼놓을 수 없는 위대한 업적으로 여겨지는 것은 무엇보다 새겨진 문양과 인쇄가 말할 수 없이 정교하고 아름다운 데 있다. 이런 찬사는 그가 심혈을 기울여 구사한 두 가지 기술에서 유래한다. 다색 목판화 기법인 두판기법과 무색의 볼록 인쇄 기술인 공화기법이 그것이다.

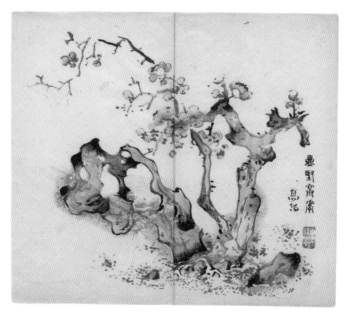

《십죽재서화보》에 실린 고양高陽의 그림.

　호정언은《십죽재전보》를 펴내기 앞서 1627년에 화보집《십죽재서화보》를 펴냈다. 명말은 이른바 화보집 출판의 시대였다.《십죽재서화보》뿐만 아니라 다양한 화보집이 앞 다투어 간행되었다. 옛 명화의 복제 화집에서 그림을 겸한 화론 소개서, 또 시가 곁들여진 시화집 등 종류도 매우 다양했다.

　이들 가운데 가장 먼저 나온 것은 명 궁정의 화가로 활동했던 고병顧炳(?~?)이 1603년 항주에서 펴낸《고씨화보顧氏畵譜》(별명《역대명공화보歷代名公畵譜》)이다. 이는 육조시대의 고개지(顧愷之, ?~?)에서 자신의 시대 화가까지 106명의 유명화가 그림을 판화로 그려 찍

어 펴낸 것이다. 참고로 여기에 서문을 쓴 주지번(周之蕃, 1546~1624)
은 1606년에 사신으로 조선에 온 적이 있다. 또 그는 호정언의《십
죽재서화보》에 시를 읊기도 했다.

　《고씨화보》가 나온 뒤 얼마 되지 않아《도회종이圖繪宗彝》가
1607년에 역시 항주에서 간행됐다. 당시 항주는 금릉, 소주, 복건의
건양과 함께 대표적인 출판 중심지였다.《도회종이》는 출판업자인
양이증(楊爾曾, 1600년 전후 활동)이 펴냈다. 여러 화론과《고씨화보》의
내용을 적절히 가져다 써 이론서와 화보집을 겸했다.

　또 1612년과 1620년경에 각각《시여화보詩餘畵譜》와《당시화
보唐詩畵譜》가 출판됐다.《시여화보》와《당시화보》는 모두 시를 그
림으로 그린 것을 판화로 찍은 화집이다. 이 두 화보집은 안휘 선성
宣城 출신의 왕씨汪氏와 신안(新安, 휘주의 옛이름) 출신의 출판업자 황
봉지(黃鳳池, 17세기 전반 활동)가 각각 펴냈다. 그리고 나온 것이 호정
언의《십죽재서화보》였다.

문인 취향 생활 방식이 유행하다

명말에 이처럼 여러 화보들이 잇따라 간행된 것은 당시 사회가 전
에 없던 양상을 보인 것과 관련이 깊다. 우선 글을 이해하는 식자층
이 크게 늘어났다. 과거 수험생이 대폭 늘어난 것이다. 명나라 초의
영락제(1360~1424)는 과거 수험 공부에 필요한 경전의 여러 주석을
통일시켜《오경대전五經大全》과《사서대전四書大全》을 펴냈다. 이로

인해 누구든지 이 책만 공부하면 과거에 도전할 수 있었다.

명의 과거는 지방 학교인 유학의 입학 시험, 지방에서 치르는 향시鄕試, 중앙에서 치르는 회시會試, 그리고 황제 앞에서 성적을 가리는 전시殿試로 나뉜다. 그리고 유학 입학 준비생을 동생童生이라고 하며 유학 재학생은 생원生員이라고 했다. 중국 소설에 자주 등장하는 수재秀才는 생원을 달리 부르는 이름이다. 생원에게만 향시의 응시 자격이 주어지는데 이 향시 합격자가 거인擧人이다. 거인이 되면 사회로부터 지식인 대접을 받았다. 이들 거인들만이 따로 모여 중앙에서 치르는 시험이 회시이다. 여기서 합격하면 진사가 돼 이후 고위 관료의 지위를 보장받는다.

명말청초의 사상가 고염무(顧炎武, 1613~1682)는 "각 현마다 생원이 삼백 명이라고 하니 천하의 생원을 모두 합하면 50만 명에 이른다"고 했다. 50만 명에 이른다는 생원 수는 명초에 비해 열 배 이상 늘어난 수치이다. 16세기 초에 호부상서로서 문연각 대학사 등을 지낸 왕오(王鏊, 1450~1524)는 "전국의 생원 총수가 3만 5천에서 3만 6천 명"이라는 글을 남긴 적이 있다.

명말에 50만 명까지 늘어난 생원들은 당연히 글을 해독할 수 있는 식자층이자 책을 읽은 독서 계급인 것은 말할 것도 없다. 이렇게 수험생이 많아지면서 낙방생도 같은 만큼 늘어났다. 글을 깨우친 이들은 과거에 실패해도 다시 백성으로 돌아가지 않았다. 그 대신 민간에서 생활 방도를 찾으면서 글과 관련된 산업에 종사했다. 명말에 출판문화가 활황을 이루면서 각양각색의 출판물들이 쏟아져 나온 데는 이들이 적지 않은 역할을 한 것은 말할 나위도 없다.

명 중기 소주 출신의 뛰어난 문인을 가리키는 오중4재자吳中四才子의 한 사람인 당인(唐寅, 1470~1524)은 민간을 상대로 문필과 화필을 가지고 생활한 대표적인 문인이자 문인 화가였다. 그는 향시에 수석 합격했으나 회시의 부정 사건에 연루돼 관리 진출의 길이 막혔다. 그래서 문필, 화필의 길을 걸었다.

이 무렵 특기할 만한 새로운 사회적 양상은 문인 취향 생활 방식이 크게 유행했다는 점이다. 특히 경제의 중심지였던 강남에서 크게 유행했다. 소주를 비롯한 금릉 등과 같은 경제 중심지의 부유한 상인 계층은 부를 과시하기 위해 고상한 문인들의 생활 태도와 삶의 방식을 본뜨고자 했다. 즉 집에 서재를 마련해 놓고 서책과 서화는 물론 도자기와 청동기 같은 미술품을 갖추어 놓았다. 잘 꾸민 정원에 저명인사들을 초대해 시회를 열면서 문인다운 생활을 즐겼다. 이런 취향으로 인해 명말에는 서화, 골동의 수집 붐이 크게 일었다. 그림에 대한 이해와 지식을 넓혀 주는 화보의 수요가 생겨난 것은 당연한 일이었다.

명말, 각양각색의 출판물이 쏟아지다

그리고 다양한 계층의 독서 인구가 생겨나면서 경전이나 역사서, 실용서 이외에 대중용 서적이 대거 출판됐다. 즉 통속문학이 새롭게 주목을 받은 것이다. 통속문학의 등장은 이미 원에서 시작됐다. 이민족 왕조인 원은 중국의 문인 사대부들의 등용을 거부했다. 특

히 강남 출신은 통일 과정에서 오랫동안 저항했다는 이유로 철저히 외면한 것이다. 원말에 이들 중 일부가 대중 문예의 생산자가 됐다.

초원의 유목민 출신인 원의 상류층은 애초부터 시나 문장과 같은 고급 문예에 무관심했다. 그보다 알기 쉬운 무대 예술을 선호했다. 원나라 때 희곡이 크게 유행한 것에는 이런 배경이 있다. 또 원에 앞서 남송(1127~1279) 때부터 대도시의 번화가에는 사람들을 모아 놓고 잡희雜戱나 이야기를 들려주는 와시瓦市가 크게 번성했다. 와시는 원에 들어서도 계속 활기를 띠었다. 와시에서 이야기를 들려주며 생활했던 재담가들은 청중의 관심을 끌기 위해 더욱 흥미로운 이야기가 필요했다. 그래서 문인들을 찾아 이야기를 지어 줄 것을 요청했다. 이 과정을 거쳐 대중문화의 제작자가 되는 문인들이 출현했다. 원말명초에《삼국지연의三國志演義》를 비롯한《수호지水滸誌》,《서상기西廂記》등의 이름난 대중문학서가 오늘날과 같은 형태를 갖춘 것도 이런 사정과 관련이 깊다.

문인들이 통속문학에 발을 들여놓으면서 읽을거리는 더욱 정교해졌다. 그로 인해 독자가 늘어나면서 출판은 더욱더 활기를 띠었다. 서화와 골동의 수집 붐이 일면서 화보 출판이 늘어난 것처럼 통속문학의 수요와 함께 삽화를 넣어 한층 시선을 끈 출판물들이 대거 등장했다.

당시 이들 출판물은 금릉, 소주, 항주, 그리고 복건의 건양 등지에서 간행됐다. 특히 금릉에서 멀지 않은 곳인 안휘성 휘주는 예부터 종이와 먹과 같은 문방구의 특산지로 유명했다. 황산 등의 높은 산으로 둘러싸여 있어 목재의 산지이기도 했다.

명 중기 이후 출판이 활발해지면서 휘주 각공刻工이라고 불리는 판각의 명수들이 이 지방에서 대거 출현했다. 특히 황씨와 왕씨 등 대대로 판각을 전문으로 하는 가문까지 생겨났다. 이들은 신안 상인들의 네트워크를 통해 고향을 떠나 금릉, 소주, 항주로 이주해 활동했다.

소개한 것처럼 호정언도 안휘 남쪽의 휴녕 출신이다. 호정언이 금릉으로 옮겨와 출판업을 할 때 주변에는 휘주 출신의 각공들이 많았다. 청의 문인 정가각程家珏이 남긴 글에 따르면 "그의 십죽재에는 항상 십여 명의 각공이 고용돼 있었다"고 했다. 호정언은 이들에게 상당한 예우를 한 것으로 전해진다. 각공 중에서 가장 고수는 왕해汪楷였다. 정가각은 "그(호정언)가 왕해와 함께 아침저녁으로 연구하며 십 년을 하루같이 지냈다"고도 했다. 그 과정에서 "십죽재 각공들의 기량이 날이 다르게 발전했다"고《문외우록門外偶錄》에 글을 남겼다.

파격적인 출판 인쇄 기술, 두판기법과 공화기법

호정언이 휘주 각공들과 함께 처음으로 펴낸 화보《십죽재서화보》는 1619년부터 시작해 8년이 걸려 1627년에야 완성됐다. 심혈을 기울인 만큼 이 화보집에는 당시로서는 파격적인 출판 인쇄 기술이 담겼다.

각 권은 〈서화보書畵譜〉, 〈묵화보墨畵譜〉, 〈과보果譜〉, 〈영모보翎毛譜〉, 〈난보蘭譜〉, 〈죽보竹譜〉, 〈매보梅譜〉, 〈석보石譜〉의 8종류로 각

화보마다 20매의 그림과 유명인의 시를 실었다. 그림은 호정언이 전부 그린 것이 아니고 그와 친한 당시의 유명화가 오빈(吳彬, 16세기 말 17세기 초 활동), 오사관(吳士冠, 16세기 말 17세기 초 활동), 위지극(魏之克, 16세기 말 17세기 초 활동), 미만종(米萬鍾, 1570~1628), 문진형(文震亨, 1585~1645) 등이 그렸다. 시도 이들을 포함해 주변 문인들이 지었다.

이《십죽재서화보》가 중국 화보 사상 격찬을 받은 이유는 전부 다색 목판 기술을 사용해 찍었기 때문이다. 이 때 사용한 기술이 두판기법이다. 호정언은 빨강, 노랑, 파랑 등 주요색으로 판을 나눴다. 뿐만 아니라 색이 옅고 짙게 변하는 이른바 그러데이션 효과를 위해서도 별도의 판을 제작했다. 이렇게 많은 판을 같은 위치에서 여러 번 찍기 위해서는 정교한 기술이 필수적이었다. "아침저녁으로 연구했다"는 것은 이를 두고 한 말이다.

두판이라는 명칭도 각 색깔별로 새긴 목판들이 많아서 마치 "제사 때 음식 접시를 잔뜩 벌여 놓은 모습(두정飯飣)과 같아 보인다"고 해서 붙여졌다. 한때 다른 업자가 호정언의 목판을 훔치러 왔다가 목판 판수가 많은 것을 보고서 훔쳐 가도 작업하기 힘들 것을 깨닫고 훔치기를 포기했다는 일화가 있을 정도였다.

호정언이《십죽재서화보》를 펴낸 뒤 다시 각고의 노력 끝에 펴낸 것이《십죽재전보》이다. 이에는 두판기법에 더해 공화拱花라는 기법이 추가됐다. 공화는 문양을 새긴 목판에 아무런 색도 칠하지 않고 마련馬楝(목판 인쇄에서, 판목版木에 먹을 칠해서 종이를 덮고 그 위를 문지르는 도구로 바렌을 말함)으로 문질러 종이에 돋움 문양(凸版)이 새겨지도록 하는 수법이다. 이는 고대부터 존재했으나 그동안 잊혀 오

다가 이 때 다시 부활했다.

《십죽재전보》(전 4권)에 수록된 261점의 시전지 가운데 4분의 1이 넘는 73점에 이 기법이 쓰였다. 청동기, 화병의 문양 묘사에 쓰인 것부터 시작해 새나 짐승의 깃털, 그리고 용의 비늘과 뿔을 묘사하는 데에 이 기법이 쓰였다. 그리고 산과 계곡의 구름, 호수의 파도, 급류의 물살 등에도 이 기법을 써서 운치 있는 분위기를 연출했다.

이렇게 부분적으로 사용한 것 외에 각종 꽃문양을 찍은 〈무화無華〉편과 고대 청동기, 문방구, 악기 등을 소재로 한 〈보소寶素〉편은 한 편 전체를 공화기법만 써서 찍었다. 공화로 찍힌 문양은 햇빛에 비쳐 보거나 그늘을 지게 해야 볼 수 있다.

《십죽재전보》의 구성

《십죽재전보》에 수록된 261점의 문양 그림 대부분은 호정언이 직접 그렸다. 호정언 자신의 그림 외에 고양高陽이나 고우高友, 추상헌秋爽軒과 같이 교류가 있던 문인화가의 그림을 베껴서 밑그림으로 썼다. 또 서책 등의 자료 그림도 자신이 직접 임모(臨摹, 글씨나 그림 따위를 본문 보고 그대로 옮겨 그리는 일)해 그것을 판각의 밑그림으로 삼았다. 다른 사람의 그림을 직접 밑그림으로 쓴 것 중에 당시 문인 화가로 여겨지는 능오운凌五雲과 주내정周乃鼎의 그림도 들어 있다.

4권에 수록된 시전지는 모두 33개의 주제로 나뉘어 각각 6~12점씩 들어 있다. 주제 내용은 매우 다양해 문인들 사이의 교제와 사

교, 운치 있는 생활, 자기 수련과 수양, 취미 활동과 골동 수집, 그리고 가족에 관련한 내용 등으로 나뉜다. 각각의 시전지에는 그림 내용을 알려 주거나 혹은 짐작케 하는 말들이 함께 적혀 있어 그림을 통해 문학과 역사를 즐길 수 있도록 구성했다. 각각의 내용은 다음과 같다.

권1: 〈청공清供〉(8점), 〈화석華石〉(8점), 〈박고博古〉(8점),
　　〈화시畫詩〉(8점), 〈기석奇石〉(8점), 〈은일隱逸〉(8점), 〈사생寫生〉(8점)

권2: 〈용종龍種〉(9점), 〈승람勝覽〉(8점), 〈입림入林〉(8점),
　　〈무화無花〉(8점), 〈봉자鳳子〉(8점), 〈절증折贈〉(6점),
　　〈묵우墨友〉(10점), 〈아완雅玩〉(6점), 〈여란如蘭〉(8점)

권3: 〈유모儒慕〉(8점), 〈체화棣華〉(8점), 〈응구應求〉(8점),
　　〈규칙圍則〉(8점), 〈민학敏學〉(8점), 〈극수極修〉(8점),
　　〈상지尚志〉(6점), 〈위도偉度〉(8점), 〈고표高標〉(6점)

권4: 〈건의建義〉(8점), 〈수징壽徵〉(8점), 〈영서靈瑞〉(8점),
　　〈향설香雪〉(6점), 〈운수韻叟〉(8점), 〈보소寶素〉(8점),
　　〈문패文佩〉(8점), 〈잡고雜稿〉(12점)

노신과 정진탁, 《십죽재전보》의 가치를 재발견하다

《십죽재전보》의 탁월한 기법은 후대에 많은 영향을 미쳤다. 무엇보다 《십죽재전보》에 쓰인 두판기법은 근대 중국이 자랑하는 수인水

印 목판화 기법의 기초가 됐다. 또한 중국 화보 가운데 가장 널리 알려진 화보인《개자원화전芥子園畵傳》에도 적지 않은 영향을 미쳤다.

《개자원화전》은 1679년 금릉의 문필가이자 출판업자인 이어(李漁, 1610~1680)가 일부 항목에 두판기법을 사용해 펴낸 화보이다. 이 화보는 공전의 인기를 끌며 조선과 일본에서도 많이 활용됐다. 인기의 배경은 누구든지 따라 그릴 수 있게 한 데 있다. 즉 나무면 나무, 바위면 바위, 산세면 산세 등으로 산수화의 각 요소를 분해해 각각에 대해 기초적인 필법에서부터 유명 화가의 화풍에 이르기까지 다양한 묘사법을 예시해 누구든지 따라 그릴 수 있도록 했다.

예를 들어 권4의 〈인물옥우보人物屋宇譜〉를 보면 집과 인물을 그리는 여러 방식이 소개돼 있다. 그런데 여기에 소개된 바위에 기대어 책을 읽는 모습, 바위를 사이에 두고 담소를 나누는 모습, 나귀를 타고 매화를 찾아가는 모습, 그리고 소나무를 어루만지며 먼 산을 보는 모습 등은 모두《십죽재전보》권4 〈운수韻叟〉에 수록된 것을 그대로 베낀 것이다.

이렇게 후대에 큰 영향을 미쳤음에도《십죽재전보》는 청에 들어와 한동안 존재가 잊혀졌다. 그러다가 중화민국 초에 위대한 가치가 재인식된다. 당시 중국에서는 5·4운동이 일어나 많은 지식인들이 전통문화의 발굴과 계승에 노력을 기울였다. 노신(魯迅, 1881~1936)이 주도한 목판화 운동도 그중 하나라고 할 수 있다. 목판화 운동을 주도한 사람 가운데에는 노신 외에 그 무렵 런던 유학생 출신으로 연경대학교 교수로 있던 정진탁(鄭振鐸, 1898~1958)도 있었다. 그는 민간 문학을 포함한 중국문학사를 재정리하는 작업에 착

수했다. 그 결과가 1932년에 나온《삽화본 중국문학사揷畵本中國文學史》이다.

삽화에 관련된 자료를 위해 북경 유리창(유리기와를 만들던 곳이었으나 차츰 책방, 골동품, 문방사우 등이 모이는 문화 지역이 되었음)을 드나들면서 정진탁은 청말의 시전지를 새삼 의식하게 됐다. 그는 바로 노신과 의기투합해 시전지를 모아《북평전보北平箋譜》를 펴냈다. 1933년에 나온《북평전보》는 332점의 시전지를 모은 것으로 100부 한정으로 제작해 주변의 인사들과 나누어 가졌다.

정진탁 자신은《북평전보》를 출판하면서 호정언의《십죽재전보》가 명말청초의 탁월한 시전지 출판물임을 새삼 깨달았다. 그러나 당시만 해도《십죽재전보》의 초판은 거의 남아 있지 않았다.

정진탁이 상해로 돌아가 있는 동안 노신이 이를 우연히 발견했다. 장서가 왕효자王孝慈의 컬렉션 속에 완질이 들어 있는 것을 안 것이다. 서둘러 북경으로 돌아온 정진탁은 왕효자를 설득해 복각판復刻板 출판을 허락받았다. 정진탁에게 작업을 의뢰받은 유리창 영보재榮寶齋의 양씨 주인은 처음에는 이를 거절했다고 한다. 작업의 어려움 때문이었다. 그러다 승낙을 해 1934년 봄에 작업이 시작됐다.

영보재 복각판은 1941년 초여름에 제1권이 나왔다. 이 책이 나왔을 때 노신과 소장자 왕효자는 이미 세상을 떠나고 없었다. 이후 전쟁과 내전이 이어지면서 정진탁도 상해로 돌아갔다. 이런 가운데서도 작업은 계속돼 마침내 1949년에 전 4권이 복각됐다. 이렇게 해서 중국이 자랑하는 최고 수준의 출판 인쇄 문화가 근대에 되살아나게 됐다. 그런데 여기에는 후일담이 하나 있다.

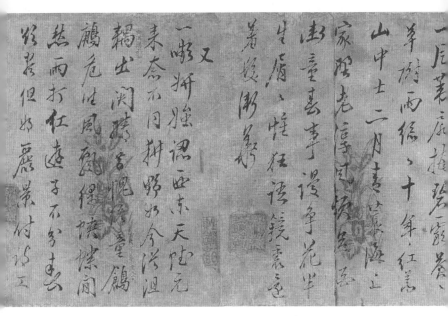

연암 박지원이 꽃무늬가 있는 닥 섬유에 시를 썼다. 이효우 제공.

1963년 상해박물관은 절강성 서부 지방의 유물을 조사하면서 또 다른 전보인 《나헌변고전보蘿軒變古篆譜》를 발견했다. 이 역시 두판기법과 공화기법을 쓴 것이었다. 이 전보는 청대 염상鹽商이자 장서가였던 장종송張宗松의 서재인 청의재淸倚齋에 들어 있었다. 더구나 상하 두 권 모두 남아 있었다.

《나헌변고전보》는 그때까지만 해도 일본에 있던 하권만 알려져 있었다. 일본의 미술사 연구자인 오무라 세가이(大村西崖, 1869~1927)는 《나헌변고전보》의 정밀한 인쇄에 감탄해 1923년 복각판을 발간했다. 정진탁도 이미 《나헌변고전보》를 본 적이 있었

으나, 나헌을 청대 절강성 항주 출신의 문인 관료 옹숭년(翁嵩年, 1647~1728)의 호로 보고는 관심을 두지 않았던 것이다.

상해박물관은《나헌변고전보》를 명청 그림 16점과 바꾸어 입수했다.《나헌변고전보》는 금릉 교외 강녕 출신 오발상吳發祥이 펴낸 것이다. 오발상에 대해서는 거의 알려진 사실이 없는데, 그 역시 금릉을 무대로 출판업을 하던 사람인 것으로 여겨진다. 새로 발견된《나헌변고전보》상권에는 '천계 병인년'에 복건의 문인 안계조(顔繼祖, ?~1639)가 쓴 서문이 들어 있었다. 천계 병인년은 1626년에 해당한다.

즉《나헌변고전보》는 호정언의《십죽재전보》보다 18년 앞서 간행된 것이다. 그뿐만 아니라 호정언이 두판기법을 써서 채색하여 간행한《십죽재서화보》보다 한 해 앞서 나왔다.

이로써 두판기법과 공화기법의 최초 사례는 오발상이 펴낸《나헌변고전보》에 돌아가게 됐다(상해박물관은 1981년 노신 탄생 100주년 기념 행사를 치르며 이《나헌변고전보》상·하권을 복각해 발행했다).

하지만 이런 새로운 사실에도 불구하고 두 전보를 비교하면,《십죽재전보》쪽이 훨씬 정교하며 내용도 풍부하다. 따라서 호정언의《십죽재전보》는 출판은 물론 시전지 역사에 있어 그 큰 의의는 조금도 바뀌지 않았다고 할 수 있다.

마지막으로 덧붙이면 조선에《십죽재서화보》가 전해져 정선·심사정·강세황 등 많은 화가들이 활용한 것과는 달리,《십죽재전보》는 전해진 기록을 찾아볼 수 없다.

사정은 그렇지만 시전지는 조선에서도 일찍부터 독자적으로 만들어져 쓰였다. 현재 남아 있는 가장 오래된 시전지는 세종 때

의 문신 최덕지(崔德之, 1384~1456)가 사용한 것이다. 그 후로도 많은 문인들이 즐겨 사용해, 이광사(李匡師, 1705~1777)·박지원(朴趾源, 1737~1805)·김정희(金正喜, 1786~1856)·이하응(李昰應, 1820~1898) 등이 시전지에 쓴 글들이 많이 전해져 온다.

참고도적

《조선시대의 시전지-예쁜 옛날 꽃편지》(전시도록), 동산방, 2010년.
이노우에 스스무, 《중국 출판문화사》, 민음사, 2013년.
나카스나 아키노리, 《우아함의 탄생-중국 강남문화사》, 민음사, 2009년.
오오키 야스시, 《명말 강남의 출판문화》, 소명출판, 2007년.
三田村泰助, 《明と淸》, 河出書房, 2005년.
小林宏林, 《中國の版画》, 東信堂, 1995년.

일러두기

1 호정언이 출간한 《십죽재전보》에는 모두 33개 편에 261점이 수록돼 있다. 호정언이 시전지가 쓰이는 여러 경우를 염두에 두고 33개 편으로 분류한 것이다. 가까운 가족, 친지에게 보내는 일상의 안부 문의를 비롯해 사회적인 사교 생활에 필요한 다양한 사례 등이 모두 항목으로 분류돼 있다. 매 편 각각의 주제에 어울리는 역사적 사실, 유명한 일화, 상징인 사물 등을 소재로 6~12건의 시전지를 제작했다. 이 책에서는 호정언이 분류한 33개 항목 전체를 소개하는 데 주안을 두어 각 항목에서 대표적인 내용 2~5건씩을 뽑아 100점을 선정·수록해 전체적인 이해를 돕고자 했다.

2 시전지에 묘사된 그림은 중국의 역사적 사실이나 사건, 유명 인물에 관련한 일화, 그리고 상징적인 사물을 바탕으로 그려졌다. 선정된 시전지의 그림 내용이 뜻하는 내용이나 상징적인 의미에 대해서는 간략한 설명을 더해 이해를 도왔다. 또 호정언이 그림과 함께 새긴 관서(款書, 그림 속의 글씨)도 가급적 풀어서 소개해 그림과 함께 이해할 수 있도록 했다.

3 그림에 나오는 한자 및 해석에는 색을 주어 표시해 두었다.

4 이 책의 한자어 표기는 모두 우리말 음에 따르는 것으로 통일했다.

5 이 책에 사용한 국내 시전지 사례의 사진은 이 방면에 일찍부터 자료를 수집해 전시까지 개최한 낙원표구사 이효우 사장님의 도움을 받았다. 이 자리를 빌려 감사의 말씀을 드린다.

6 《십죽재전보》에는 호정언이 머리말을 직접 쓰는 대신 이우견이 쓴 〈전보 머리말〉과 이극공이 쓴 〈십죽재전보서〉가 실려 있어, 이해를 돕기 위해 이를 번역하여 실었다.

차례

김상환 옮김

十竹齋箋譜

전보 머리말

箋譜小引*

평소 그림을 즐기던 내가 시골에 머무를 때에 소문을 들으니, "왈종씨曰從氏**"는 맑고 신비한 아취雅趣로 오래도록 벼슬을 지냈다. 백문白門***에서 비로소 서로 교류하였는데, 그 사람됨이 순수하고 온화하며 깊이가 있어 육서六書****를 연구하고 종합하여 창힐蒼頡과 사주史籒*****의 종정문鐘鼎文******에 이르러서는 더욱 뛰어났다.

* 완상성玩賞性과 실용성實用性을 가지고 있는 신전(信箋, 편지지)의 도회보록圖繪譜錄이다. 원문의 소인은 문체文體의 하나로 짧은 머리말이나 간단히 소개한 서문을 가리킨다.

** 왈종은 호정언의 자字이다. 호는 십죽재十竹齋, 묵암노인默庵老人이다. 안휘성 휴녕 사람으로 남경南京에서 오래 살았다. 명나라가 망하기 전 무영전 중서사인武英殿中書舍人을 지냈다. 명말청초에 활동한 예술가로 인물, 꽃 그림과 해서, 초서, 예서, 전서 등 글씨에 뛰어났다. 또한 전각篆刻과 먹, 인전지印箋紙 등을 만드는 데에도 탁월했다. 그가 편집한《십죽재서화보十竹齋書畵譜》와《십죽재전보十竹齋箋譜》중《십죽재서화보》는 17세기 초에 제작된 채색 목판화 책으로〈서화보書畵譜〉·〈과보果譜〉·〈영모보翎毛譜〉·〈묵화보墨花譜〉·〈난보蘭譜〉·〈죽보竹譜〉·〈매보梅譜〉·〈석보石譜〉의 8책으로 구성되어 있는데, 〈난보〉 이외의 그림에 제시詩가 붙어 있다. 〈난보〉와 〈죽보〉는 초보적인 묘법描法에 대한 도해가 있는 화보책으로 18세기 초에 조선에 전해지자 겸재謙齋 정선(鄭敾, 1676~1759)을 비롯해 조선의 수많은 화가들이 그림을 익히는 필수 교재로 받아들였다.

*** 건강성建康城의 선양문宣陽門을 말하는데, 이 문이 서문西門이므로 사람들이 '백문'이라고 불렸다. 동양에서 서쪽은 백호白虎, 동쪽은 청룡靑龍, 북쪽은 현무玄武, 남쪽은 주작朱雀으로 나타냈다. 이백의 〈양반아〉에 "어느 곳이 사람들 맘 가장 끄는가, 까마귀가 우는 백문 버들이라네何許最關人烏啼白門柳"라고 하였다.

**** 한자를 여섯 가지로 분류한 것을 일컫는다. 표의문자表意文字인 한자는 문자의 제자製字 원리와 사용 방법에 따라서 상형象形, 지사指事, 회의會意, 형성形聲, 전주轉注, 가차假借의 여섯 가지로 나뉘는데, 이를 육서라 한다.

***** 창힐은 황제의 사관史官, 즉 기록과 문서 작성을 담당하는 관리로서 일했던 인물이다. 조수鳥獸의 발자국을 보고 그 문양에 근거해서 이를 각각 구별할 수 있다는 사실을 깨닫고서 비로소 문자를 만들었다고 전한다. 사주는, 주周 선왕宣王의 태사太史 주籒가《사주편史籒篇》을 저술하였는데 이것을 '대전大篆'이라고 하였다. 그 뒤 여러 나라에서 문자가 형태를 달리하게 되었고, 진秦나라의 정승 이사李斯가 하나로 통일한 것을 '소전小篆'이라고 일컫게 되었다.

****** 주나라 때 청동기에 새긴 문자인 금문金文을 말한다.

箋譜小引

余素躭績事在羕簏中所
閱曰從氏清秘之雅久之官游
白門始相與把臂其為人餹穆
幽湛研綜六書若瘁菇稿鼎鐘

그리하여 전서篆書, 예서隷書, 진서(眞書, 해서楷書), 행서行書를 쓴 것이 간략하고 바르며 굳세고 뛰어나 곧 이전 사람을 뛰어넘으니, 지금 나라 안의 이름 높은 인사들이 보물로 받아들이는데 다만 백붕百朋*으로 여기는 것만은 아니다"라고 하였다.

때는 맑게 갠 가을이었다. 그의 십죽재**에 들렀는데 녹색의 옥玉들이 창가에 가득하고 책들이 평상에 흩어져 있었다.

* 매우 많은 재물을 뜻한다. 옛날에는 패각貝殼, 즉 조개껍데기를 화폐로 사용했는데, 5패를 1관串이라 하고 2관을 1붕朋이라 했다 한다. 《시경詩經》〈소아小雅〉〈청청자아菁菁者我〉에 "군자를 만나 뵌 이 기쁨이 여, 마치 보화寶貨를 나에게 내려주신 듯하도다旣見君子 錫我百朋"라는 말이 나온다.
** 명나라 호정언의 서제 이름으로, 일찍이 푸른 대나무 10여 그루를 난간에 심어 놓고서 밤낮으로 고서 화나 옛 기물을 감상하며 대나무를 대하고 스스로 즐거워하였다.

之父充其戰勝者故嘗作篆

隸真行簡正矯逸直邁前搭

今海內名流珍襲不翅而朋矣

時秋清之霖過其千竹齋中綠

玉沉窗縹帙散榻茗香靜對

차향茶香을 즐기며 고요히 마주하는 동안 곱게 새긴 전보를 특별히 꺼내어 완상玩賞하기 위해 한 번 책을 펼쳐 눈으로 부러워하고 마음으로 감상했으니, 진실로 천손天孫의 일곱 바디(七襄) 솜씨*가 아니면 어찌 이것을 마련할 수 있겠는가?

왕종씨가 나에게 삼가 말하기를, "어리석은 제가 경작耕作을 대신하는 도구입니다. 집안 대대로 글을 지었으므로 삼태기나 보습을 어깨에 메지 않았습니다. 옛날 마루 위에서 좋은 음식을 마련한 것과 오늘 지붕 아래에서 백성을 낳고 재물을 모은** 넉넉함을 추억하며 이런 말을 하지만, 어찌 하나의 기예技藝를 사사로이 여겨 벌레를 새긴 것*** 을 부끄럽게 여기지 않을 수 있겠습니까?"라고 하였다.

* 천손의 일곱 바디 솜씨: 직녀織女는 하루 낮 동안에 일곱 번 베틀을 옮겨서 베를 짠다고 한다. 《시경》 〈소아〉 〈대동大東〉에, "삼각으로 있는 저 직녀성은 종일토록 일곱 번 자리 바꾸네跂彼織女 終日七襄"라고 하였다.

** 백성을 낳고 재물을 모은: 원문의 생취生聚는 생민취재生民聚財의 줄임말로, 백성을 길러 숫자를 늘리고, 재물을 모아 부국강병을 이룬다는 뜻이다《춘추좌씨전春秋左氏傳》애공원년哀公元年).

*** 벌레를 새긴 것: 한자를 쓴 것을 겸손히 이른 표현인데, 여기서는 잔재주를 부려 전보를 그렸다는 뜻이다.

間特出所鐫箋譜為玩一展卷
而目艷心賞信非天孫之襄手
曶兀辨此曰從莊語余曰然不
敏代耕其也家世著書不屑畨
耜憶昔堂上備髓之供此日虞

내가 듣고서 공경하는 마음이 떠올라 말하기를, "진실로 그대의 말과 같다면 부드러운 붓은 저절로 인문人文의 도움을 받는바 천장天章* 및 운한雲漢**과 함께 화려하여 다함이 없는데 어찌 아름다움을 손상시켰다고 할 수 있겠습니까?"라고 했다.

* 천문天文과 같은 말로, 하늘에 분포되어 있는 일월성신日月星辰을 가리킨다.

** 은하수가 밤하늘에 아름답게 펼쳐진 것을 말함. 《시경》 〈대아〉 〈역복棫樸〉에, "찬란한 저 은하수 밤하늘을 수놓았네倬彼雲漢 爲章于天"라고 하였다.

下生棄之覽扵是話爲何徐不

私一藝而飛雕鶴邪余聞而起

敬曰誠如君言柔翰自人文俟賴

与天章雲漢並麗豈窮寧辱

謂傷巧于遂觀率業蓋凡古

마침내 일을 마친 작품을 보니, 옛날과 지금의 전제典制*를 온 세상에서 새로 만들어 빼어난 무리와 이름난 곳 속속들이 기쁘게 받들 꽃과 나무, 펄펄 나는 새와 벌레 등이 참된 자연에서 벗어남이 없으니, 자못 새긴 뜻에서 벗어난 표현이기는 하나 풍류와 운치를 닦음에 깊은 정이 한 번 더하니 섬등剡藤**과 옥판玉版***의 빛을 윤택하게 하고 아계鵝溪****와 설도(薛濤, 770?~830)*****의 아름다운 글을 모은 것이다.

* 법도, 규칙.

** 중국 섬계剡溪에서 생산되는 등나무로 만든 종이인데, 품질이 좋기로 이름났다. 이 종이가 매우 유명했던 데서 비롯해 이름난 종이를 가리킨다.

*** 3장을 합쳐서 뜬 것으로 삼층지三層紙라고도 하며 선지宣紙 중 최고급품이다.

**** 아계견鵝溪絹의 준말인데, 동견東絹이라고 한다. 사천성四川省 염정현鹽亭縣에서 생산되는 좋은 비단으로, 회화에 많이 쓰인다. 문동(文同, 1018~1079)이 소식(蘇軾, 1036~1101)에게 시를 지어 보내면서 "장차 한 필의 아계견이 생기면 만 척의 찬 나뭇가지를 쓸어 취하려 한다"라고 하였는데, 소식이 차운次韻하기를 "아계에서 생산된 흰 비단 빛이 좋아, 닭의 발톱 모양 같은 붓으로 쓸려 하네爲愛鵝溪白繭光 掃殘雞距紫毫鋩"라고 한 고사가 있다《동파전집東坡全集》卷9〈文與可有詩見寄次韻答之〉).

***** 당나라의 유명한 기생으로 문장이 뛰어나 사람들이 여교서女校書라고 불렀다. 만년에 성도成都 완화계浣花溪에 머물면서 진홍색의 채색 종이를 짧게 잘라 그 위에 시를 적어 넣곤 하였으므로, 당시 사람들이 그 종이를 설도전薛陶牋 또는 설도전薛濤箋이라고 불렀다 한다《자가록資暇錄》卷下〈설도전薛濤傳〉). 우리 가곡〈동심초同心草〉의 가사는 그의 시〈춘망사春望詞〉를 김억(金億, 1896~?)이 번안한 것이다.

今典刑中外新裁以暨高遠之
倫名勝之奧欣之卉木翩之羽毛靡靡
不縵爛天真殊離刻意編摩
風韻一往深情濬劃藤玉殿之
光棠鶯溪薜濤之艒吾知曰

이에 나는 왈종씨가 전보 때문에 이름이 나지 않고 전보가 왈종씨 때문에 이름이 날 것에 의심의 여지가 없음을 알았다.

이로부터 비롯하여 책 한 권을 빌려 휴대하고 월越나라로 가서 장차 호상湖上에서 서자西子*에 대한 예물禮物로 삼으려 하노라.

숭정崇禎 갑신년(1644년) 신추新秋에 구룡九龍 이우견李于堅** 지음.

음각 방인陰刻方印

이우견인李于堅印 —

개지介止 —

묘각淼閣 —

* 춘추 시대 월越나라의 미녀인 서시西施로, 전설에 따르면 월나라 재상 범려范蠡가 오왕吳王 부차夫差에게 그녀를 보내 오吳나라를 패망케 하였다 한다(《오월춘추吳越春秋》卷9 〈句踐陰謀外傳〉). 한편 서시는 오나라가 멸망한 뒤 강에 몸을 던져 죽었다고 전해 오는데, 이에 대해 월나라 사람들은 월나라의 복수를 위해 그녀가 목숨을 바쳤다고 하여 기렸다. 본문에 "서자에 대한 예물로 삼으려 하노라"라는 말은 나라를 위해 죽어 간 그녀의 죽음을 기린다는 뜻.

** 호는 묘각淼閣. 만력(萬曆, 1573~1619), 숭정(1628~1644) 연간 인물로 구룡(九龍, 지금 광동 감은廣東感恩) 출신이다. 숭정 말기에 금릉金陵에서 벼슬하며 호정언과 친하게 지냈다. 서법書法에 능하여 그림을 좋아했다.

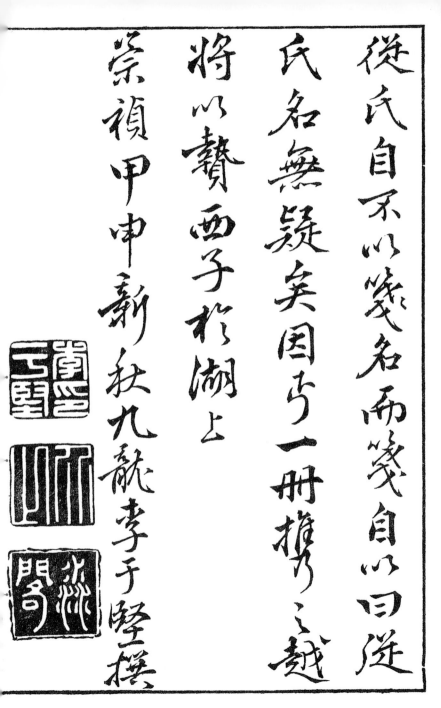

從氏自不以箋名而箋自以曰從
氏名無疑矣因此一冊攜之越
將以贄西子於湖上
崇禎甲申新秋九龍孝于堅撰

십죽재전보서
十竹齋箋譜敍

이에 상고하여 보건대, 죽소竹素[*]를 만드는 풍조가 일어난 뒤 시간이 지나면서 화려함이 넘쳐 왕성해졌으니 후대에 전할 필요가 있었다.

십죽재의 전지箋紙^{**}가 뒤서거니 앞서거니 나와 사방에서 감상하며 가벼운 배(舟)나 튼튼한 말(馬)에 상자로 옮기기도 하고 우편으로 전하기도 했으니, 유독 강남江南의 종이만 귀중한 것이 아니었다.^{***} 그러한 까닭은 전지를 귀중히 여길 뿐만 아니라 사람을 통해 전지가 파급되었기 때문이었다. 사람은 어떤 사람인가? 이 십죽재의 주인 왈종씨 호차공胡次公^{****}이다.

[*] '대나무 재료'라는 뜻으로, 죽백(竹帛, 대나무와 비단)과 같은 말이다. 옛날에는 글을 대쪽이나 비단에 쓴 까닭에 사서史書나 서책書冊을 가리키는 말로 사용된다.

^{**} 글씨 쓰는 종이.《어림語林》에 이르기를, "왕 우군이 회계령으로 있을 때 사안謝安이 글씨 쓸 종이를 달라고 요청하자, 창고를 조사한 결과 구만의 전지가 있어 이것을 몽땅 사안에게 내주었다王右軍爲會稽令 謝公就乞箋紙 檢校庫中有九萬箋紙 悉以予謝公"라고 한 데서 온 말이다(《예문유취藝文類聚》권58).

^{***} 강남의 종이만 귀중한 것이 아니었다: 중국 진나라 때 시인 좌사가 지은《삼도부三都賦》를 수많은 낙양 사람들이 읽고자 찾은 까닭에 종이 값이 올랐다는 고사성어 낙양지귀洛陽紙貴의 표현을 인용한 것이다.

^{****} 호정언.

十竹齋箋譜敘

粵稽竹素寖興久當致飾菁華既溫
盛則必傳自十竹齋之箋後先疊出
四方賞鑒輕舟重馬筍運郵傳不獨
江南昂貴而已所以然者非第重箋
因人以及箋也人何人斯齋內主人

차공은 맑은 품성이 드러나 속된 손님이 드나들지 않았으니 세속을 벗어난 품격과 단아함이 대나무와 함께 마땅하였다. 일찍이 푸른 대나무 10여 그루를 난간에 심어 놓고 밤낮으로 대나무를 마주하며 스스로 즐거워하였다. 그로 인하여 '십죽十竹'으로 서재書齋의 이름을 삼았다. 십죽재에 보관된 진기한 서적과 아름다운 완구 종류가 한두 가지가 아니었다.

일찍이 선조 여진옹如眞翁*과 함께 육서의 학문을 상의하였고, 종정문과 석고문**을 연마하였으며 제자백가諸子百家에까지 두루 미쳤다.

* 이여진李如眞이다. 자세한 이력은 알려지지 않았다.
** 북 모양의 돌에 새겨져 있는 글씨를 이르는 말로서, 중국 섬서성陝西省 진창산陳倉山에서 발견되었다. 동주東周 초기 진秦나라의 각석문자刻石文字라고 하며, 대전大篆으로 기록되어 있다.

曰從氏胡次公也次公家著清風門
無俗塵出塵標格雅與竹窓嘗種翠
筠十餘竿於楯間昕夕博古對此自
娛因以十竹名齋二中所藏奇書鐫玩
種類非一嘗與先祖如真翁商六書
之學摩躍鐘鼎石鼓旁及譜家於是

이에 전서, 예서, 진서(해서), 행서가 당대에 독보적이었다. 그에 겸하여 그림 그리는 일을 좋아하여 뛰어난 작품을 만나면 즉시 판板에 새겨 동호인들과 공유하여 전지가 널리 세상에 퍼진 것이 오래되고 또 많았으나 아직 전보를 만들지는 않았다.

간간히 소보小譜 몇 책을 만들었는데, 화花·조鳥·석石·죽竹이 각각 종류별로 분류되어 아름답고 훌륭하지 않은 것이 없었으나 온전한 전보는 미처 없었다. 그러다가 근래에 비로소 온전한 전보를 만들었다.

전보가 완성되자 나에게 전보의 서문을 부탁하며 말하기를, "제사題詞에 낮은 말은 어울리지 않으니 오직 속이 깊은 사람만이 비로소 뜻이 지극한 말을 쓸 수 있습니다. 그대는 평소 심오한 것을 좋아하니 표현하고 싶은 말이 한두 가지가 아닐 것입니다. 하고 싶은 말을 방관할 수 있겠습니까?"라고 하였다.

篆隸真行一時獨步而兼好繪事遇
有佳者卽鏤諸板公諸同好箋之流
布久且多矣然未作譜也間作小譜
數冊花鳥竹石各以類分靡非佳勝
然未有全譜也近始作全譜戒而問
敍於予曰題詞不喜泛泛惟好之深者

내가 즉시 허락하고 이에 붓 가는 대로 억측하여 말했다.

대체로 그림은 시와 함께 서로 안팎을 이루었다. 옛날 사람들이 시를 논할 때 초당初唐·
종당終唐·성당盛唐·만당晚唐*이 있었고, 전회箋繪**도 이와 같았다. 태평성대인 가정嘉靖
과 융경隆慶*** 이전부터 전지의 제작이 소박하고 서툴렀으며, 만력**** 중기에 이르러
선명하고 화려한 것을 점점 숭상하였으나 성행하지는 않았다. 중기와 말기에 이르러
성행했다고 일컬어졌으며, 천계天啓와 숭정*****을 지나 더욱 성행하였다.

* 당나라의 문학사를 그 융성 단계로 보아 초당·성당·중당·만당의 네 시기로 나누는데, 여기서는 중당
대신 종당이라고 표현하였다. 순서 또한 일반적으로 나누는 순서로 적시하지 않았다.

** 그림.

*** 가정은 명나라 세종(世宗, 1522~1566)의 연호, 융경은 명나라 목종(穆宗, 1567~1572)의 연호이다.

**** 중국 명나라 신종神宗의 연호로, 1573~1620년에 해당한다.

***** 천계는 명나라 희종熹宗의 연호이다. 1621년부터 1627년까지 쓰였다. 숭정은 의종毅宗의 연호로,
명나라의 마지막 연호이기도 하다. 의종은 연호인 숭정을 본 따 숭정제崇禎帝 또는 숭정 황제崇禎皇帝라고
도 불린다. 조선으로 보면 인조 6년부터 인조 22년까지가 숭정 연간에 해당한다.

始有情至之詞君雅好此而不一抒
寫其所欲言能趐然乎予乃許諾愛
縱筆而臆言之夫繪之與詩相為表
裏笘人論詩有初終盛晚而箋繪亦
猶之　昭代自嘉隆以前箋制樸拙
至萬曆中季稍尚鮮華然未盛也至

십죽재의 여러 전지는 옛날과 오늘의 이름난 고적古蹟을 모으고, 예원藝苑에서 크게 이루어졌던 것을 모아 옛것을 변화시키고 새것으로 바꾸며 공교工巧함을 다하고 변화를 지극히 했으니 크게 번성하지 않겠는가?

그래도 오히려 할 말이 있으니, 대개 공화(拱花, 볼록[凸] 판으로 편지지 위에 화문花紋을 압인壓印하는 도안)와 두판(飯板, 분색分色·분판分版하는 수인목각水印木刻)이 흥기하여 다섯 가지 색으로 풍성하게 색칠을 했으니 눈부시게 아름다워서 눈길을 빼앗는다.

그리하여 한결같이 두텁게 꾸몄으니 그 두터운 가운데 담담淡淡함과 담담한 가운데 두터움을 구해도 결코 얻지 못하니 어인 일인가.

中晚而稱盛矣歷天崇而愈盛矣十
竹諸箋滙古今之名蹟集藝苑之大
成化舊翻新竆工極變毋乃太盛乎
而猶有說也蓋揆花餖板之與五色
繽紛非不爛然奪目然一味濃裝求
其為濃中之淡淡中之濃絕不可得何

두판에는 세 가지 어려움이 있으니, 그림은 모름지기 우아해야 하고 때로는 눈동자를 빠져들게 하는 것, 이것이 제일의第一義*가 된다. 그다음은 새길 때에 거칠고 경박함을 꺼리고 미련하고 노둔하여 본래 원고原稿의 신채神采**를 쉬이 잃는 것을 더욱 싫어한다. 그다음은 인쇄할 때에 이전에 완성된 방법에 구애되어 자신이 깨우쳐 마음으로 판단하지 못하고 천연의 운치를 손상시킬까 두려운 것이다.

그 세 가지 하자를 제거하고 여러 아름다움을 갖춘 뒤에야 크게 공교로운 것이 나올 수 있다. 이에 마음을 비우고 기운을 고요히 하며 재물을 가벼이 하고 능력에 맡겨야 한다. 주인의 정신이 홀로 이 세 가지 위에서 터득하여*** 그 사이에서 힘차고 넓게 흘러 간 것이 바로 이 전보이다.

* 불교에서 쓰는 용어로 지극히 깊은 묘한 이치를 말하는데, 세제世諦나 속제俗諦의 반대말이며, 제일의제第一義諦, 진제眞諦, 승의제勝義諦 등으로 쓰기도 한다.
** 신과 같이 뛰어난 풍채.
*** 원문의 농조籠罩는 새장 속에 갇힌 것처럼 묶인다는 뜻으로, 일정한 범위를 벗어나지 못하는 것을 말한다. 흔히 새로운 설을 만들어 내지는 못하고 다른 사람의 학설을 취하여 자신의 학설인 것처럼 만드는 것을 뜻하는 말로 쓰인다.

也餖板有三難畫須大雅又入時眸

爲此中第一義其次則鑴忌剽輕尤

嫌癡鈍易失本蒙之神又次則邨拘

戒瀘不悟心裁恐損天然之韻去其

三疵備乎眾美而後大巧出焉然虛

裏靜氣輕財任能主人之精神獨有

원고를 창작할 때에는 반드시 호두(虎頭, 고개지顧愷之)*와 용면(龍眠, 이공린李公麟)**의 자취를 따르고 송설(松雪, 조맹부趙孟頫)***과 운림(雲林, 예찬倪瓚)****의 지절(支節, 팔 다리의 뼈마디)과 비슷하게 해야 비로소 대신 섬길 수 있고, 전수(鐫手, 나무에 새기는 사람)에 이르러서도 칼머리와 안목을 갖추어 손가락 마디가 신령神靈과 통하여 실오라기 반절의 터럭도 온전히 악기 걸이(鐻)를 깎는 신묘神妙함*****에 의거하여 득수응심得手應心******하여 수레바퀴를 깎는 현묘함을 곡진曲盡히 해야 종사할 수 있다.

* 중국 동진東晉의 화가 고개지(?~?)의 소자小字이다. 그가 일찍이 금릉 와관사瓦棺寺 벽에 유마힐維摩詰의 초상화를 그렸는데, 눈동자를 그려 넣을 즈음에 관중으로부터 3일 동안 백만 전錢을 얻어 절에 보시했다는 기록이 전해 온다《송서宋書》卷81,《남사南史》卷35).

** 용면과 같은 뜻인데, 송대의 저명한 화가 이공린(1049?~1106)의 별호別號인 용면거사龍眠居士의 준말이다.

*** 원대元代 초기의 문인 조맹부(1254~1322)로, 자는 자앙子昻, 호는 송설도인松雪道人이다. 서화와 시문에 뛰어났으며 원대의 사대가四大家로 꼽히는데 글씨는 진대晉代와 당대唐代의 서체를 종앙宗仰하였으되, 송설체松雪體라는 독특한 격식을 구현하였다.

**** 원나라 시인이며 서화가였던 예찬(1301~1374)을 가리킨다. 예찬의 자는 원진元鎭, 운림거사雲林居士라 자호自號하였다. 그가 거처하는 청비각淸閟閣에는 수천 권의 장서가 있었고, 고정법서古鼎法書, 명금기화名琴奇畫 등을 좌우에 진열하였으며, 주위에는 고목수죽高木脩竹, 기화요초琪花瑤草가 무성하였다. 그는 결벽증이 있어 마냥 씻는 게 일이었고, 속객俗客이 다녀간 뒤에는 반드시 그가 앉았던 곳을 씻어 내고야 말았다고 한다. 그는 본래 가산이 많았으나 친구들에게 다 나누어 주고, 삿갓 차림에 일엽편주一葉片舟로 진택震澤, 삼묘三泖 사이를 왕래하면서 조용히 여생을 마쳤다고 한다《명사明史》卷298《隱逸列傳 倪瓚》).

***** 옛날에 "재경梓慶이란 목수가 북을 거는 틀을 만들었는데, 사람들이 모두 귀신의 솜씨 같다梓慶 削木為鐻, 鐻成, 見者驚猶鬼神"고 하였다. 노魯나라 제후가 그것을 보고는 무슨 도가 있느냐고 물으니, 재경이 말하기를, "저는 북틀을 만들 적에는 이레 동안 재계齋戒를 하여 저의 손발과 육체까지도 모두 잊게 된 다음에야 산속으로 들어가서 나무를 찾으며, 마음속에 완전한 모양의 북틀이 떠오른 다음에야 비로소 손을 댑니다. 곧 저의 천성天性을 나무의 천성과 합치시키는 것입니다"라고 하였다《장자莊子》〈달생達生〉).

****** 마음과 손이 서로 호응한다는 뜻으로, 기예技藝의 아주 능숙한 경지를 형용한 말인데,《장자莊子》〈천도天道〉에 따르면, 수레바퀴를 깎는 장인匠人 편扁이란 사람이 제 환공齊桓公에게 자신의 능숙한 기예를 말하는 가운데 "수레바퀴를 깎을 때 느리게 하면 헐렁해서 꼭 끼이지 못하고, 빨리 깎으면 빡빡해서 들어가지 않는데, 느리지도 빠르지도 않은 것은 손에 익숙해져서 마음에 호응하는 것이라, 입으로는 표현할 수가 없습니다斷輪徐則甘而不固 疾則苦而不入 不徐不疾 得之於手而應於心 口不能言"라고 한 데서 비롯된 말이다.

籠罩於三者之上而瀰漫其間者是
譜也創藁必追蹤虎頭龍瞑與失行
彿松雪雲林之支節者而始倩從事
至於鑴手亦必刀頭具眼指節通靈
一絲半髮全依削鐻之神得手應心
曲盡斲輪之玅乃俾從事至於印手

인수(印手, 종이에 드러내는 사람)에 이르러서는 다시 어려운 말이 있으니, 삼나무 말뚝과 종려나무 껍질은 솜씨 좋은 공인工人이 신지 않고, 아교를 녹여 만든 채색 물감은 솜씨 좋은 그림쟁이가 사용하기 어려운 것이다. 그런데 공인이 장인匠人의 뜻을 무겁거나 가볍게 하여 도전濤箋*에 새로운 면모를 열고, 의심나는 신채를 변화시켜 재필宰筆**에 신선의 의표를 빼앗아 이 환상幻相을 완미하면 참으로 진품에 끝을 더할 만하니 앞에 두 가지의 아름다움과 합하여 삼절三絶을 이루는 것이다.

* 설도가 만들어 쓴 시전지 설도전을 말한다.

** 재필은 동기창(董其昌, 1555~1636)의 필법筆法을 말하는데, 여기서 '재'란 현재玄宰에서 나온 말이다. 현재는 명나라 만력 연간의 유명한 서화가인 동기창의 자이다. 호는 사백思白이며 또 다른 호는 향광거사香光居士이다. 시호는 문민文敏이다.

更有難言夫杉朮棪膚弢工之所不
載膠清彩液巧繪之所難施而若工
也乃能重輕匠意開生面於濤箋變
化疑神奪仙標於寧筆玩茲幻相允
足亂真拜前二美合成三絕譜戍而
架揷青緗齋函寶藏光交十竹迎眸

전보가 완성되어 시렁 위에 푸르고 담황색 빛으로 꾸민 책이 꽂혀 있고 서재에 보배롭게 갈무리되어 있는데, 빛이 십죽에 교차하니 맞이하는 눈동자는 대나무로 만든 화살통(節箬)처럼 꿈틀거리고, 운룡雲龍의 광채가 육조六朝*를 비추어, 책을 펴면 제齊나라와 양梁나라의 태평한 세상을 보는 듯하니, 진귀하게 남아 있는 종정鐘鼎이나 석고문과 함께 후대에 전하여 썩어 없어지지 않을 것이다.

비록 이 차공次公의 실마리만 남았더라도 이로 인하여 그가 육예六藝**에 깊이 침잠하여 함양涵養했음을 상상하여 볼 수 있고, 또한 그 대략적인 면을 조금이나마 볼 수 있을 것이다. 그러므로 이렇게 서술하였다.

숭정 갑신년(1644년) 여름 상원(上元, 정월 대보름)에 이극공李克恭 씀.

양각 방인陽刻方印 허주虛舟 ──

음각 방인 극공克恭 ──

* 후한後漢이 멸망한 이후 수隋나라 통일에 이르기까지 지금의 남경에 도읍한 오吳·동진東晉·송宋·제齊·양梁·진陳의 여섯 왕조를 이른다.
** 고대 중국 교육의 여섯 가지 과목으로 예禮, 악樂, 사射, 어御, 서書, 수數를 말한다.

蜿箾筜雲龍彩映六朝開卷見齋梁烟月其與鐘鼎石鼓之遺珍並傳不朽乎此雖次公之緒餘而緣以想其六藝之沉涵亦可稍見其崖畧矣是為敘

崇禎甲申夏上元李克恭書

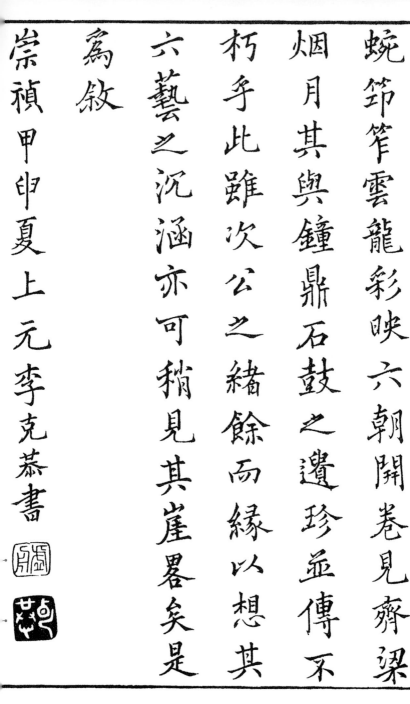

○○I
—

청공清供

청공은 실내 또는 실내의 탁자 위에 장식으로 놓아두는 분재, 수반, 괴석, 옛 골동 등을 가리 킨다.

윤철규 해설

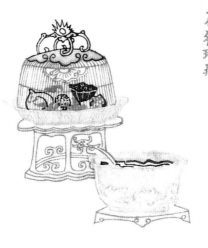

十竹齋珍藏

○○2

청공清供

십죽재진장十竹齋珍藏이란 호정언 소장품을
말한다. 그가 자신의 수집품을 소재로 그림을
그렸음을 말해 준다. 그는 골동 이외에 진귀한
서적, 완구 등을 수집했다.

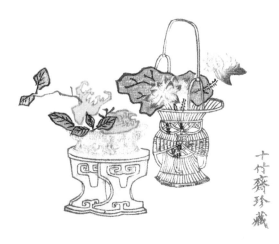

十竹齋珍藏

<u>○○3</u>

청공清供

산호가 꽂혀 있는 청동기는 술 데우는 그릇인
유卣이다. 공작 깃털과 서화 두루마리는 음식
을 담는 그릇인 우盂에 들어 있다. 우와 앞쪽
의 술잔 문양에 공화기법이 쓰였다.

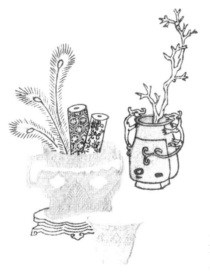

十竹齋珍藏

○○4

화석華石

화석은 꽃과 돌이다. 괴석 옆의 글 내용은 "호
왈종이 고삼익高三益 선생의 필치 10가지를
본떠 그렸다胡曰從臨高三益先生筆意十種"이
다. 고삼익의 본명은 고우高友이다. 문인 화가
로서 호정언과 오래 교우했다.

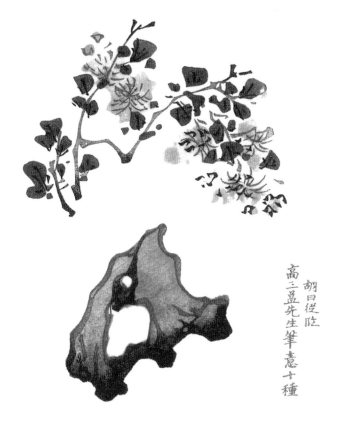

高三盉先生筆意十種

胡曰從臨

<u>005</u>

화석華石

푸른 이끼가 낀 괴석 위에 핀 매화 가지가 거
꾸로 드리워져 있다. 중국에서 괴석의 애호 취
미는 북송의 풍류천자風流天子로 유명한 휘
종(徽宗, 1082~1135) 때부터 본격 시작됐다.

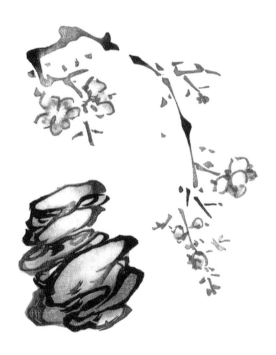

胡日從臨

○○6
—

화석華石

중국 문인의 운치 있는 생활에 정원은 빼놓을
수 없다. 또 이름난 정원에는 반드시 괴석이
있어야 한다. 괴석은 영원히 변치 않는 자연물
로 흔히 군자에 비유된다.

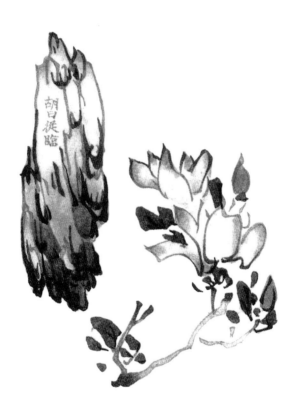

<u>007</u>

박고博古

박고는 골동과 같은 옛 기물을 가리키며 여기
서는 이를 소재로 한 그림을 뜻한다.

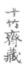

十竹齋藏

○○8

박고博古

목이 긴 술그릇인 호瓠와 발이 셋 달린 솥인
정鼎, 그리고 손잡이가 있는 곡물 담는 그릇인
우盂를 나란히 그렸다. 표면의 문양에 공화기
법이 쓰였다.

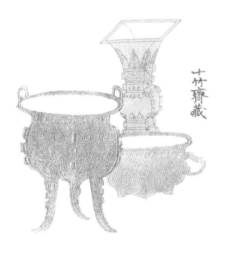

十竹齋藏

<u>○○9</u>

박고博古

앞쪽에 국자가 담긴 물그릇이 반盤이다. 그 뒤
로 기묘한 짐승 모양의 청동기는 술잔으로 쓰
는 시굉兕觥이다. 동물은 코뿔소를 형상화한
것이다.

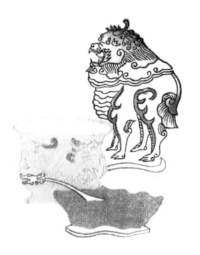

十竹齋珍藏

OIO

화시畵詩

화시는 시구詩句 내용을 그림으로 묘사한 것
이다. 그림은 문인 한 사람이 수각(물가나 물
위에 지은 정자)에 앉아 멀리 산과 호수를 내려
다보는 모습이다. 그림 내용이 시구와 일치한
다. 시구는 "사방 산색은 두루 파랗고 호수의
물빛은 멀리까지 푸르다山色四有碧 湖光一望
靑"이다.

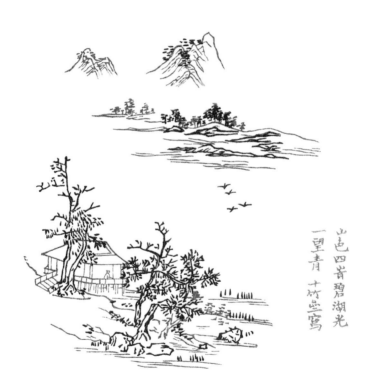

山色四皆碧湖光
一望青 十竹齋寫

011

화시畵詩

너른 하구 사이로 돛을 가득 펼친 배 하나가 미
끄러져 가고 있다. 그림은 "조수는 양 기슭에
닿도록 너르고 바람은 가득 돛을 펴기에 알맞
네潮平兩岸闊風正一帆懸"라고 한 시구 그대로
이다. 이는 당나라 시인 왕만王灣의 시구이다.
잔잔한 강물이 공화기법으로 묘사됐다.

潮平兩岸闊風正
一帆懸　十竹齋寫

012
—

화시畫詩

'십죽재가 그린 그림十竹齋寫'이란 관서가 있다. 그림은 산골 초막으로 친구를 찾아가는 고사(高士, 인격이 높고 성품이 깨끗한 선비)를 그렸다. 당나라 진자앙陳子昂의 시구는 "산수 사이의 서재 한 채, 책상 위에 거문고와 책이 가지런하네山水間精舍 琴書列几筵"이다.

山水開精舍琴書
列几筵　十竹齋寫

<u>013</u>

화시畵詩

"문 들어서니 대숲 길 이어지고 샘물 소리에
발걸음 멈춰지네入門穿竹徑 留客聽山泉"는
당나라 배적裵迪의 시구이다. 그가 읊은 〈감
화사 담흥상인 산원에 놀러 가游感化寺曇興上
人山院〉라는 시에 나오는 구절이다.

入門穿竹徑留客听
山泉　十竹齋寫

ㅇ14

기석奇石

기석은 기이하게 생긴 돌을 말한다. 중국에서
최고의 정원석으로 치는 기석은 소주 인근에
서 나는 태호석太湖石이다. 구멍이 크게 뚫린
태호석 뒤편으로 노란 꽃나무가 보인다.

千竹齋臨

015

기석奇石

태호석에 두판기법으로 정교하게 음영을 넣
었다. 잎이 넓적한 담쟁이 덩굴이 태호석에 감
겨 있어 오래 세월을 말해 준다.

十竹齋臨

기석奇石

태호석은 마르고(瘦), 주름져 있고(皺), 구멍
이 뚫려 있으며(漏), 또 구멍들이 서로 통하는
모습(透)을 최고로 꼽았다. 삐뚤어진 채 구멍
나 있는 괴석에 품격 높은 난꽃이 피어 있다.

ᴏ17

은일隱逸

은일은 세상을 피해 사는 고사를 말한다. 약초
가 든 광주리를 맨 인물은 한漢나라 때 은자隱
者 한강韓康이다. 명문 출신이지만 그는 명산
에 들어가 약초를 캐 성 안에서 팔았다. 그를
따라서 약을 파는 사람들이 생겨나자 그는 약
파는 일을 그만두고 산에 들어가 숨어 살았다
고 한다. 은자를 나타내는 시구는 호정언이 직
접 지은 것으로 보인다. "우개도상원 운산창독
행羽盖徒相願雲山暢獨行"은 "장식 수레 헛되
이 바라지만 구름 깊은 산 홀로 걸어 즐기리"
이다.

韓康
羽蓋徒相頒雲山
暢獨行　十竹齋

018

은일隱逸

육우陸羽는 차茶의 비조이자 당나라 때 은둔 문인이다. 그를 상징하는 도구로 풍로와 다기, 부채가 함께 그려졌다. "미수정하담 거진의부 동味水情何淡 居塵意不同"의 시구는 "차 마시는 정 어찌 담백하리요, 세속에 있어도 뜻은 같지 않네"이다.

陸羽

味水情何淡居座

意不同 十竹齋

019

은일隱逸

피구공披裘公은 갖옷(짐승 털가죽을 안에 댄 옷)을 입은 사람을 높여 부르는 말이다. 전국시대戰國時代 오나라에는 여름에도 갖옷을 입고 장에서 나무 파는 사람이 있었다. 비록 남루한 차림이었지만 그는 길에 떨어진 돈을 줍지 않고 그냥 지나간 것으로 유명했다. 그림 안에는 명나라 때 쓰던 말굽 형태의 은자(은돈)가 보인다. 글귀는 "나뭇짐 진 노인으로 보지 마오. 어찌 돈 줍는 사람이리요毋爲負薪老 寧是取金人"이다.

披裘公

毋為負薪老寧是

取金人　十竹齋

○2○

사생寫生

두판기법을 써서 다채색으로 묘사한 매화를
찍었다. 호정언과 교류하던 문인 화가 고우의
〈고우가 십죽재에 직접 와서 그린 밑그림高
友寫于十竹齋〉을 사용했다.

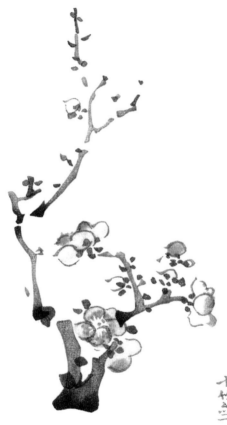

高友寫于
十竹齋二

O21
———

사생寫生

호정언이 《십죽재전보》보다 18년 앞서 펴낸
《십죽재서화보》에는 이와 같은 화목과 초화
를 다룬 그림이 많이 들어 있다. 그와 교류하
던 문인 화가 고양의 〈고양이 호정언 그림과
닮게 그린 것高陽寫似十竹主人〉을 밑그림으
로 썼다.

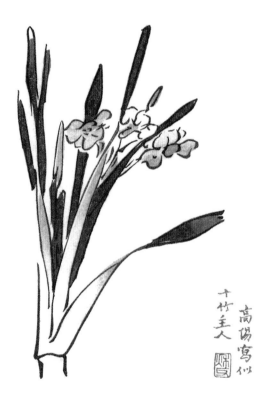

高陽寫似
十竹主人

○22

사생寫生

이 역시 고양이 그린 그림이다. 수선화의 꼬인 잎맥 등에 서서히 색이 엷어지고 짙어지는 두 판기법이 쓰였다. 고양과 고우는 아저씨와 조카 사이이다.

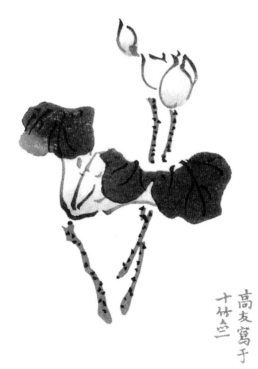

高友窩于
十竹齋

○23

용종龍種

용종이란 용이 낳은 아홉 아들을 말한다. 흔히
뛰어난 자식에 비유된다. 오어鰲魚는 자라 모
습을 한 용이다. 불을 좋아해 건물의 용마루에
주로 새긴다. 또 비바람을 꺼리지 않아 등에
봉래산을 지고 바다 위에 있다고도 한다.

鰲魚

十竹齋臨

○24

용종龍種

금예金猊의 '예猊' 자는 사자를 뜻하는 글자이
다. 사자 모습을 한 용으로 연기와 불을 좋아
해 향로 등에 많이 새겨져 있다. 또 앉아 있기
를 좋아하는 성질이 있으며 다른 말로 산예狻
猊라고도 부른다.

金猊
十竹齋臨

025

용종龍種

도虭와 설蛥은 모두 작은 곤충으로 형상이 용을 닮았다고 전해진다. 위험한 것을 꺼리지 않는 성질로 기둥이나 난간 끝에 덮어 썩는 것을 방지하는 금속 장식 등에 주로 새겼다.

蚪蝾

十竹齋臨

026
——

승람勝覽

승람은 뛰어난 경치이다. 운래궁궐雲來宮闕
은 신선세계의 궁전을 말한다. 먹 산지로 유명
한 안휘 흡현歙縣의 먹 장인 정대약程大約이
펴낸 묵보墨譜인 《정씨묵원程氏墨苑》(전 24권,
1606년)에는 화가 정운붕丁雲鵬이 그린 선경
仙境 그림이 다수 들어 있다.

雲來宮闕
十竹齋臨

<u>027</u>

승람勝覽

우정경운虞庭卿雲은 우임금의 정원에는 늘
상서로운 구름이 떠 있었다는 전설에서 나왔
다.《정씨묵원》에 정운붕이 그린 우정경운의
먹이 들어 있다.

廣庭卿雲
十竹主人臨

○28

승람勝覽

고대 중국에서는 바다 동쪽에 봉래산이 있고
그곳에 신선이 살고 있다고 여겼다.《정씨묵
원》에는 바다 위에 떠 있는 봉래산의 신선 궁
전과 누각을 그린 먹이 여럿 소개되어 있다.
호정언은 〈승람〉 편의 그림을 "현악이 가진
책에 있는 것을 베꼈다玄岳藏書十竹齋臨"고
했다. 아마 정운붕 그림을 바탕으로 한《정씨
묵원》인 듯하다. 현악은 미상이다.

<u>029</u>

입림入林

입림은 대나무 밭을 말한다. 주피朱皯는 가을
에서 겨울이 되면 줄기가 빨갛게 바뀌는 대나
무이다. 피는 치마라는 뜻이다. 달리 주죽朱竹
이라고 한다.

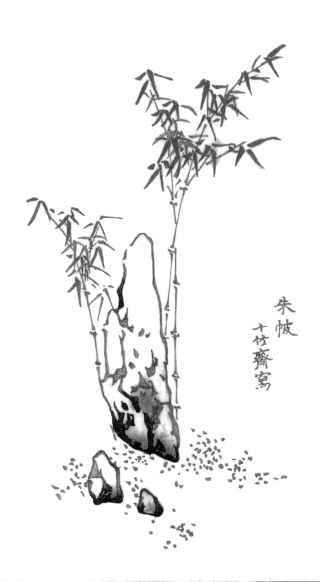

朱帔
十竹齋寫

030

입림入林

인월印月은 달밤에 즐기는 대나무란 뜻이다.
대나무는 속이 비었지만 쉽게 구부러지지 않
아 흔히 욕심 없고 강직한 문인을 상징한다.

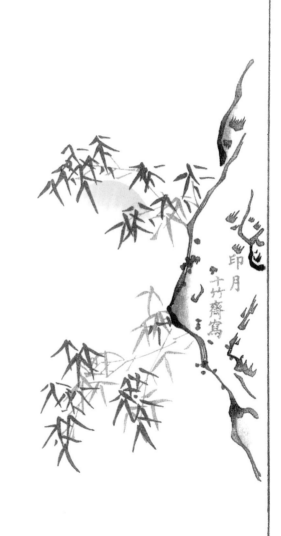

印月

十竹齋寫

○31

입림入林

응로凝露는 이슬이 맺혔다는 말이다. 푸른 댓
잎 위에 영롱한 이슬이 맺힌 청초한 자태에 매
료된 인상을 가리킨다.

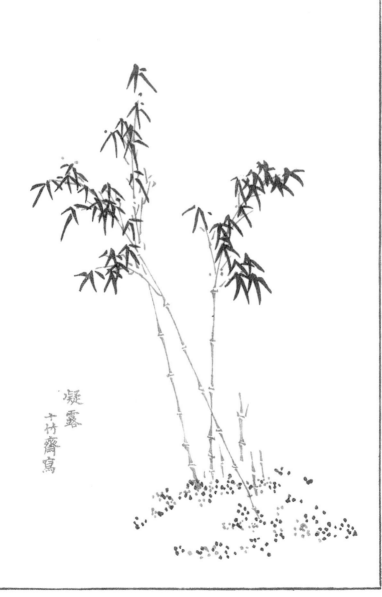

凝露

十竹齋寫

○32

입림入林

저운貯雲은 구름을 담았다는 뜻이다. 아무도
보지 않는 깊은 산 속에 구름을 가득 안은 채
서 있는 대나무의 늠름한 품격을 가리킨다.

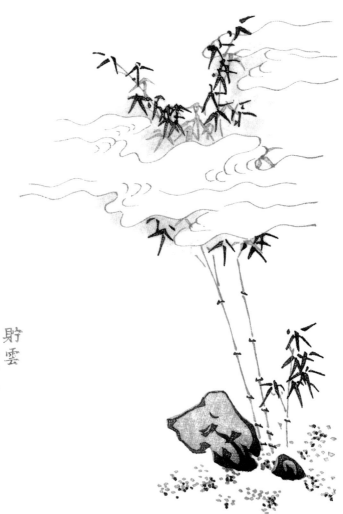

貯雲
十竹齋寫

<u>033</u>

무화無花

무화는 꽃이 없다는 말이다. 하지만 여러 꽃나
무가 공화기법으로 찍혀 있다. 관서는 '십죽재
진장'이다. 그가 가꾼 특별한 꽃나무를 소재로
한 것 아닌가 여겨진다.

○34

무화無花

《십죽재서화보》에 실린 난엽에 꽃을 더한, 이른바 엽내가화법葉內加花法을 따른 듯한 난초와 난꽃을 공화기법을 써 돌출해 새겼다.

035

봉자鳳子

봉자는 무늬가 있는 큰 나비를 가리킨다. 이 나비는 날개 전체는 어두운 반면, 뒤쪽이 노랗다. 나비도감에서도 잘 확인되지 않는 나비이다. 혹시 그가 살았던 계농산 일대에 서식했던 나비인지도 모르겠다.

十竹齋珍藏

036

봉자鳳子

〈봉자〉 편은 '십죽재가 그렸다十竹齋寫'라는
말 대신 '귀하게 간직한다'는 뜻의 '십죽재진
장十竹齋珍藏'이란 관서를 적었다. 이색 나비
를 채집하는 수집 취미가 있었는지 알 수 없
다. 잘 보이지 않지만 꿀을 빠는 나비 옆의 꽃
가지가 공화기법으로 묘사됐다.

十竹齋珍藏

<u>o</u>37

절증折贈

절증은 가지를 꺾어 보낸다는 말이다. 고대 중
국에서는 이별할 때 흔히 꽃가지를 꺾어 보내
는 풍습이 있었다. 연잎 사이로 해당화 등이
보인다. "호왈종이 십죽재에서 임모했다胡曰
從臨於十竹齋"고 썼다.

胡日従臨
於十竹齋

038

절증折贈

작은 잎이 무수히 모여 있는 국화 꽃잎을 공화
기법과 색이 옅게 줄어드는 두판기법을 동시
에 사용해 묘사했다.

胡日従臨
于十竹齋

039

절증折贈

〈절증〉 편의 문양은 두세 종류의 꽃나무를 함
께 그렸다. 여기에서도 꽃이 화려한 작약과 치
자나무로 보이는 꽃을 동시에 그렸다.

朝日従臨
于十竹齋

<u>○4○</u>

절증折贈

국화 두 그루를 두판기법과 공화기법을 나란
히 써서 묘사했다. 노란 국화꽃에 공화기법이
선명하다. 그러데이션의 두판기법이 쓰인 아
래쪽 국화는 자연에서는 찾아볼 수 없는 감색
이다.

明日從臨
于十竹
齋

○4I

묵우墨友

묵우는 먹만으로 그린 꽃 그림을 벗에 비유한
것이다. 송나라 시인 증단백曾端伯이 이름난
꽃 10가지를 벗에 비유하면서 명화십우名花
十友라는 말을 썼다. 청우淸友는 맑은 기품을
상징하는 매화를 가리킨다.

清友
十竹齋

042

묵우墨友

명우名友는 이름난 벗으로, 증단백은 해당화
를 명우에 비유했다.

名友
十竹齋

○43

묵우墨友

선우仙友는 속세를 떠난 신선과 같은 벗을 말
한다. 선우는 암계巖桂를 가리킨다. 달리 계화
(桂花, 계수나무 꽃)라고도 한다.

仙友
十竹齋

○44

묵우墨友

연꽃은 진흙탕에서도 맑고 향기 그윽한 꽃을
피워 정우淨友에 비유됐다. 두판기법을 써서
꽃잎과 잎, 연밥 등에 보이는 먹색의 농담 변
화를 근사하게 표현했다.

045

아완雅玩

아완은 아치 있는 감상물을 뜻한다. 당시 수집
붐의 대상이었던 고대 청동기를 주로 그렸다.
커다란 밥주발처럼 보이는 그릇은 우盂이다.
제사 지낼 때 곡식을 담는 그릇으로 썼다. 옆
면에 구름 속에 새겨진 용 문양이 공화기법으
로 표현됐다.

046

아완雅玩

사방에 작은 손잡이가 달린 수반水盤이다. 제
사 때 물을 떠 놓는 그릇이다. 정교한 기하학
적 문양이 공화기법을 써서 꽉 차게 반복돼
있다.

○47

여란如蘭

여란은 향기 나는 난초와 같은 교제를 뜻한다. 물가 바위 절벽에 피어난 난초와 난꽃을 그리고 "을유년 봄날 십죽재가 주공조 선생의 필의를 따라 그렸다乙酉春日 十竹齋臨 周公調先生筆意"라고 적었다. 을유년은 1645년에 해당하며 이는 서문이 쓰인 갑신년(1644년)과 한 해 차이가 난다. 호정언은 이우견과 이극공의 서문을 받은 뒤 그림을 더 보충해 간행한 것으로 보인다. 따라서 《십죽재전보》의 간행 연도는 1645년으로 보는 것이 타당하다.

乙酉春日十竹齋臨
周公謀先生筆意

048

여란如蘭

먹색 하나만으로 농담과 깊이의 변화를 주어
낮은 언덕 위에 다른 풀들과 함께 피어난 난
초를 입체적으로 표현했다. 이러한 그러데이
션 기법은 근대의 수인 목판화 기법으로 발전
했다.

十竹齋臨

<p style="text-align:center">049</p>

여란如蘭

검은 점을 찍은 점태點苔와 영지靈芝, 그리고
꽃이 활짝 핀 난초를 그렸다. 검은 점태는 사
람의 발길이 닿지 않는 깊은 산중을 의미할 때
흔히 그려졌다. 관서는 "주내정이 십죽주인
그림과 닮게 그렸다周乃鼎寫似十竹主人"이
다. 주내정은 주공조와 동일인으로 보이지만
분명치 않다.

周岁寫仿
十竹主人

050

유모儒慕

유모의 본래 뜻은 돌아가신 부모를 그리워한
다는 말이다. 이후에 효도의 뜻으로 쓰였다.
민비閔轡는, 노나라 효자이자 공자孔子의 제
자인 민자건閔子騫의 일화를 그렸다. 그는 한
겨울에도 아버지를 위해 홑옷을 입고 수레를
끌었다고 한다. 비는 고삐를 가리키는 말이다.

閔齊
十竹齋

051

유모孺慕

내의萊衣는 24효에 들어 있는 초나라 효자 노
래자老萊子의 일화이다. 그는 일흔 나이에도
부모님을 즐겁게 해 드리기 위해 어린 아이가
입는 색동옷을 입고 재롱을 부렸다고 한다.

萊衣
十竹齋

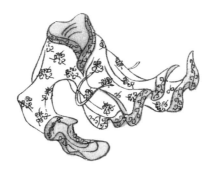

052
——

유모孺慕

그림 속 과일은 귤이다. 후한 말의 정치가 육
적陸積의 일화에 나오므로 육귤陸橘이라고
이름 붙였다. 그는 여섯 살 무렵 아버지를 따
라 원술袁術의 집에 간 적이 있다. 이때 귤이
나왔는데 이를 먹지 않고 품에 넣고 있다가 돌
아간다는 인사를 할 때, 귤이 품에서 떨어져
나왔다. 그 이유를 묻자 집에 있는 어머니에게
드리기 위해 먹지 않고 품에 간직했다고 답을
해, 원술이 육적의 효심에 감탄했다고 한다.

陸橘
十竹齋

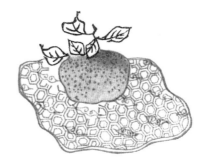

053

체화棣華

체화는 산앵두나무 꽃이다.《시경》〈소아〉〈상체常棣〉편에 형제간의 우애를 상징하는 꽃으로 나온다. 공피共被는 전한 시대의 팽성군 사람 강굉姜肱 형제의 일화이다. 그는 동생 해海와 강江과 함께 효행으로 이름 높았다. 뿐만 아니라 형제간의 우애도 깊어 결혼해서도 형제가 한 이불에서 잤다고 한다.

共被

十竹齋

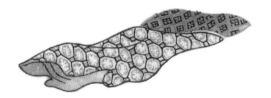

○54

체화棣華

전형田荊은 전 씨의 박태기나무를 가리킨다.
박태기나무는 자형紫荊이라고도 한다. 육조
의 양나라 사람 전진田眞은 두 아우와 함께 살
다가 어느 날 분가하기로 했다. 가진 재산을
모두 똑같이 나누고 뜰에 있는 박태기나무도
나누려는데 나무가 그만 시들어 버렸다. 그래
서 삼형제가 크게 깨닫고 살림을 다시 합치기
로 하자 나무도 다시 무성하게 됐다고 한다.

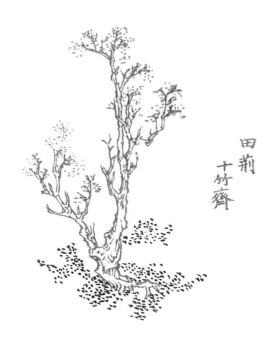

田荊
十竹齋

체화棣華

융리融梨는 전한 말기의 대학자 공융孔融의
일화이다. 그는 어려서부터 총명했다. 네 살
때 그는 아버지가 선물로 받아 온 배를 일곱
형제에게 나누어 줄 때 가장 작은 배를 골랐
다. 그리고 "자신이 가장 어리므로 작은 배를
고르는 게 마땅하다"고 말해 주위를 놀라게
했다.

融梨
十竹齋

<u>○56</u>

응구應求

응구는 남이 구하는 바에 성실히 응대해 준다
는 말이다. 문인들 사이의 진심어린 사교와 교
류를 가리킨다. 여란如蘭은 군자의 사귐은 마
치 향기 있는 난과 같이 그윽하고 은은해야 한
다는 것을 상징한다.

如蘭

十竹齋

<u>057</u>

응구應求

하탑下榻은 매달아 두었던 평상을 내려 손님
을 극진히 대접한다는 말이다. 후한의 예장태
수 진번陳蕃은 가난하지만 덕이 높고 학문이
깊었던 서치徐穉가 찾아오면 평상을 따로 마
련해 극진히 대접했다.

下榻
十竹齋

058
응구應求

경개傾蓋는 마차 덮개를 기울인다는 말이다.
공자가 길에서 우연히 정자程子를 만나게 되
자 수레 덮개를 젖히고 친근하게 이야기를 나
눈 고사에서 유래한다. 잠시 만나도 진심으로
남을 대한다는 뜻으로 쓰인다.

傾蓋

十竹齋

○59

규칙閨則

규칙은 부인 등이 지켜야 할 내용을 가리킨다.
숙류宿瘤는 목에 난 혹을 말하며 숙류채상宿
瘤採桑 고사에 나온다. 춘추시대 제나라 민왕
이 밖에 나가 논 적이 있었다. 이때 목에 혹이
나 있고 못 생긴 여인만이 왕을 쳐다보지 않
고 묵묵히 뽕잎 따는 일을 했다. 왕이 이를 이
상하게 여겨 그녀를 불러 이야기를 나눠 보니,
어진 생각을 가지고 있으며 어진 말을 잘해 그
녀를 왕비로 삼았다고 한다.

宿癯
十竹齋

○6○

규칙閨則

웅환熊丸은 웅담이다. 당나라 때 유중영柳仲
郢의 모친 한 씨의 일화에 나온다. 그녀는 웅
담을 만들어 아들 유중영이 밤에 공부할 때 이
를 핥게 했다. 아들은 웅담의 쓴맛으로 잠을
이겨 내며 새벽까지 공부할 수 있었다고 한다.

熊九
十竹
齋

061

규칙閨則

저구雎鳩는 물수리이다.《시경》〈주남周南〉
〈관저關雎〉편에는 "구구 우는 물수리는 물가
모래섬에 있고 요조숙녀는 군자의 좋은 짝이
다關關雎鳩 在河之州 窈窕淑女 君子好逑"라고
해 물수리를 군자의 배필이 되는 요조숙녀에
비유했다.

雌雄
十竹齋

062
———

규칙閨則

거안擧案은 밥상을 눈썹 높이까지 든다는 거
안제미擧案齊眉에서 유래했다. 후한의 은자
양홍과 결혼한 맹씨녀는 양홍을 따라 깊은 산
속에 들어가 살면서도 밥상을 높이 들 정도로
그를 공경했다고 한다.

舉案
十竹齋

063

민학敏學

민학은 학문에 힘쓰는 일을 가리킨다. 업가鄴
架는 당나라 때 명 정치가 이필李泌의 책장을
말한다. 그는 태자 태부, 중서성 평장사 등을
거쳐 나중에 업현후鄴縣侯에 봉해졌다. 그의
집 서가에는 3만 권이나 되는 장서가 꽂혀 있
는 것으로 유명했다. 이후에 업가는 책이 많은
곳, 또는 도서관 등을 가리키는 말이 됐다.

鄴架
十竹齋

064

064

민학敏學

괘각挂角은 수나라 정치가 이밀李密의 일화에
서 나온 말이다. 그는 어렸을 때 소에게 꼴을
먹이러 가면서 책을 가지고 가 소뿔 사이에 책
을 펼쳐 놓고 공부했다고 한다.

挂角
十竹齋

<u>065</u>

민학敏學

철연鐵硯은 쇠로 만든 벼루이다. 오대 후진後
晉의 정치가 상유한桑維翰은 젊어서 쇠로 만
든 벼루에 구멍이 날 때까지 공부하기로 마음
먹었다고 한다. 그는 결국 그렇게 열심히 공부
한 끝에 진사에 합격했다.

鉄研
十竹齋

○66

민학敏學

서신書紳은 허리띠에 글을 쓴 것을 말한다. 이
는 《논어論語》에 나오는 일화로 자장子張이
공자에게 행함(行)에 대해 묻자, 공자가 "말이
충직하고 믿음이 있으며言忠信, 행동은 독실
하고 경건해야 한다行篤敬"고 가르쳤다. 자공
子貢이 이 말을 듣자 허리띠를 풀어 이를 적어
마음에 새겼다고 한다. 너풀거리는 띠에 "언
충신 행독경"이라는 글귀가 보인다.

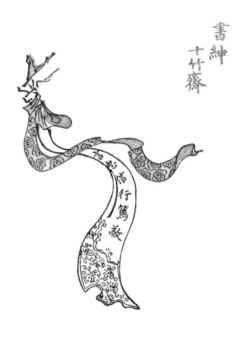

書紳
十竹齋

○67

민학敏學

부급負笈은 책 상자를 짊어지고 다른 고장으로 공부하러 가는 것을 말한다. 후한의 학자이자 정치가인 이고李固가 상자를 짊어지고 스승을 찾아다닌 일화에서 유래했다.

負笈
十竹齋

<div align="center">

o68

극수極修

</div>

극수는 지극한 수련을 말한다. 위간韋簡은 가죽 끈으로 묶은 목간이다. 공자가 《주역周易》을 공부할 때 가죽 끈이 세 번이나 끊어지도록 반복해서 책을 읽었다는 이야기가 위편삼절이라는 고사성어로 전해 온다.

韋簡

十竹齋

<u>069</u>

극수極修

전모典謨는 《서경書經》의 내용을 가리킨다.
'전典'은 시대가 바뀌어도 통용되는 전범으
로 〈요전堯典〉, 〈순전舜典〉이 이에 해당한다.
또 '모謨'는 치세의 방책으로 〈대우모大禹謨〉,
〈고요모皐陶謨〉, 〈익직모益稷謨〉의 세 편이 들
어 있다.

典謨
十竹齋

○7○

상지尚志

상지는 높은 뜻이다. 월왕 구천句踐을 도와 와
신상담臥薪嘗膽하며 오나라를 멸망시킨 범려
의 일화에서 나왔다. 여호蠡湖는 범려가 오왕
의 궁정에서 서시西施를 데리고 나와 함께 살
았던 호수이다.

071

상지尚志

유하柳下는 춘추시대 노나라의 은자 전획展獲
이 살았던 버드나무 골을 말한다.《논어》에서
공자는 그를 유하혜柳下惠로 부르며 은자로
서 높이 평가했다. 혜는 시호이다.

柳下
十竹齋

072

상지尚志

적송赤松은 적송자로 불린 신선 황초평黃草平을 가리킨다. 그는 어렸을 때 가난해 양을 키우는 일을 맡아 했다. 그 후 15세 때 적송산에 들어가 도를 닦아 적송자란 이름을 얻었다. 그는 양을 치면서 밤이 되면 양을 돌로 변하게 한 것으로 유명했다. 나중에 도술을 써서 재난에 빠진 백성을 많이 구하기도 했다.

赤松
十竹齋

○73

위도偉度

위도는 위엄 있는 태도나 모습을 말한다. 아경
鵝經은 거위를 특별히 좋아했던 서성 왕희지
가 도교의 경전인 〈황정경黃庭經〉 한 편을 써
주고 거위와 맞바꾸었다는 일화에서 나왔다.
〈황정경〉이 놓인 바위와 아래쪽 거위에 공화
기법이 쓰였다.

鶩経
十竹齋

○74

위도偉度

우선羽扇은 깃털로 만든 부채이다. 촉한蜀漢
의 승상 제갈량諸葛亮은 "이제 남방은 이미 평
정되었고 군대와 무기도 이미 풍족하니 마땅
히 삼군을 거느리고 북쪽의 중원을 평정해야
합니다"라고 한《출사표出師表》로 유명하다.
언제나 부채를 들고 있어 그의 부채를 흔히 제
갈선芭蕉扇이라고 불렸다. 또는 자字인 공명
을 써서 공명우孔明羽라고도 했다. 깃털 색이
옅게 변하는 두판기법이 쓰였다.

羽扇
十竹竺

<u>0</u>75

위도偉度

사극謝屐은 동진의 문인 사령운謝靈雲의 나막
신을 가리킨다. 그는 영가 태수로 임명됐으나
곧 사직하고 회계로 돌아갔다. 그리고 산수를
노닐며 이른바 산수시를 읊은 것으로 유명하
다. 그는 산에 오를 때는 나막신의 앞굽을 빼
고 걸었고 내려올 때는 뒷굽을 빼내고 걸었다
고 한다.

謝屐

十竹齋

076

고표高標

고표高標는 높은 이상을 말한다. 달단達旦은
밤을 샌다는 말이다. 한나라 때 학자로《열녀
전列女傳》,《홍범오행전洪範五行傳》등을 지
은 유향劉向은 "낮에는 책을 보고 밤이면 별
을 보면서 늘 아침을 맞이했다"는 일화를 남
겼다.

達旦
十竹齋

077

고표高標

사노思鱸는 농어 생각이란 말이다. 진나라 때 강동사람 장한張翰은 낙양에서 벼슬을 하면서 가을이 되자 고향의 가을 별미인 순채국(蓴羹)과 농어회(鱸膾)를 그리워하다 결국 벼슬을 버리고 귀향했다고 한다.

思鱸
十竹齋

078

고표高標

맥주麥舟는 보리를 가득 실은 배이다. 북송의
문인 범중엄范仲淹은 고향에서 보리를 싣고
오던 아들이 도중에 친구의 어려운 형편을 듣
고 보리와 배를 함께 주고 왔다고 하자 아들을
크게 칭찬했다고 한다.

麥舟
十竹齋

<u>079</u>

건의建義

건의는 의로운 뜻을 세운다는 뜻이다. 분권焚
券은 전국시대 제나라 재상 맹상군孟嘗君의
식객인 풍환馮驩의 고사이다. 그는 맹상군의
봉토에 가서 빚을 받아 오라는 명을 받았으나
오히려 채무 문서를 모두 태우고 왔다. 훗날
맹상군이 실권한 뒤 봉토로 돌아가자 그곳의
온 백성이 나와 그를 크게 환대했다고 한다.

焚券

十竹齋

○8○

건의建義

투필投筆은 후한의 무장 반초班超가 큰 뜻을 위해 붓을 버린 일화를 말한다. 반초는《한서漢書》를 편찬한 반고班固의 동생이다. 책 베끼는 일을 하던 그는 무공을 세우고자 붓을 던지고 무장으로 출전해 흉노의 난을 평정하는 큰 공을 세웠다.

投筆
十竹齋

081
—

건의建義

한절漢節은 한나라 황제의 신표信標를 말한
다. 소무蘇武는 한무제 때 흉노에 사신으로 파
견되었으나 오히려 억류되고 말았다. 그는 바
이칼 호수 근처로 보내져 19년 동안 양을 치
며 생활했다. 이런 고난의 시기에도 소무는 자
신이 한나라 사신임을 말해 주는 지절持節을
소중히 간직하고 있었다고 한다.

漢節
十竹坐

○82

수징壽徵

수징은 장수의 상징이다. 반도蟠桃는 곤륜산
에 있는 서왕모(西王母, 중국 신화에 나오는 신
녀)의 궁전에서 나는 복숭아이다. 이 복숭아는
3천 년에 한 번씩 열매를 맺으며 하나를 먹으
면 천 년을 산다고 했다.

番禺
十竹齋

083

수징壽徵

청조靑鳥는 흔히 파랑새로 알려진 전설의 새
다. 서왕모의 궁전인 요지瑤池에 살면서 그녀
가 반도회를 열 때 이를 천상의 신선들에게 알
리는 역할을 했다.

青鳥
十竹齋

084

수징壽徵

용장龍杖은 후한의 신선 비장방費長房의 전설
에 나오는 지팡이이다. 비장방은 시장에서 약
파는 노인을 따라 그가 가진 호리병 속으로 들
어가 극진한 환대를 받았다. 돌아올 때 노인은
지팡이를 주면서 "타고 가서 나중에 칡덩굴에
던지라"고 했다. 비장방이 집에 돌아와 지팡
이를 던지자 지팡이가 곧 용으로 변해 하늘로
올라갔다고 한다.

龍杖
十竹齋

○85

영서靈瑞

영서는 신령스러운 증표이다. 금지金芝는 영
지의 다른 말이다. 《신농본초경神農本草經》
에는 이를 꾸준히 복용하면 "몸이 가벼워지고
늙지 않으며 오래 살아 신선이 된다"고 씌어
있다.

金芝

十竹齋

○86

영서靈瑞

가화嘉禾는 벼이삭 가운데 낟알이 많이 달린
큰 벼를 말한다. 태평성대의 도래를 알리는 상
서로운 징표로 여겼다.

嘉禾
十竹齋

○87

영서靈瑞

경운卿雲은 상서로운 일의 전조로 나타나는
구름이다. 사마천司馬遷의《사기史記》에 "연
기처럼 보이지만 연기가 아니고 구름처럼 보
이지만 구름이 아니면서 뭉게뭉게 뻗어 가며
진귀하게 구불구불 감긴 것을 경운若烟非烟,
若雲非雲, 郁郁粉粉, 蕭索輪困, 是謂卿雲"이라
고 하며 길조라고 풀이했다.

卿雲
十竹齋

o88

향설香雪

향설은 말 그대로의 뜻은 향기 있는 눈이다.
다른 뜻으로 매화를 가리킨다. 흰 눈이 내린
설매雪梅 옆에 "호왈종이 십죽재에서 그렸다
胡曰從寫於十竹齋"라고 써 자신이 직접 그렸
음을 밝혔다.

朝日従窩枎
十竹齋

○89

향설香雪

밝은 달밤에 비친 월매月梅를 그렸다. 늙은 매
화 줄기는 빈 붓 자국을 남기는 이른바 비백飛
白기법이 쓰였다.

胡曰從寫於
十竹齋

○9○

운수韻叟

운수는 운치 있는 늙은이란 말이다. 저서著書
는 책을 짓는다는 말이지만 여기에서는 책을
읽는 모습으로 그려졌다. 그림은 "십죽재가
그렸다十竹齋寫"고 했다. 1679년에 나온《개
자원화전》에는 이 그림이 그대로 쓰인 채 글
귀만 바꾸어 소개돼 있다. 글귀는 "누워서《산
해경》을 읽는다臥觀山海經"라고 했다.

著書
十竹齋寫

091
———

운수韻叟

탐매探梅는 눈이 녹지 않은 이른 봄에 매화꽃을 찾아 나선 고사를 그린 것이다. 거문고와 우산을 든 동자를 데리고 챙 넓은 모자를 쓴 채 나귀를 타고 가는 주인공은 탐매 고사로 유명한 당나라 시인 맹호연孟浩然이다. 이 그림 역시 《개자원화전》에 그대로 베껴져 실려 있다. 그 옆에 "시상은 패교를 지나는 나귀 등 위에 떠오른다詩思在灞橋驢子背上"라고 적혀 있다. 이 역시 맹호연 고사에 나온다.

092

운수韻叟

제벽題壁은 벽에 시를 짓는 것을 뜻한다. 북송
시대 부마 왕선의 집에서 아치 있는 모임이 열
렸을 때 문인 화가이면서 서예로도 이름 높았
던 미불米芾이 벽에 시를 쓴 일화가 유명하다.
이 그림은 호정언과 가까웠던 "주내정이 십
죽 주인의 그림을 닮게 그린 것周乃鼎寫似十
竹主人"이다. 이 그림도《개자원화전》에 그대
로 차용돼 있다.

題壁

周鼏寫似

十竹主人

୦93

운수韻叟

임류臨流는 고사가 바위에 기대어 흘러가는 물을 바라보는 모습을 그렸다. 호정언의 이 그림도 《개자원화전》에 그대로 실려 있다. 《개자원화전》에 적힌 글귀는 당나라 안진경顏眞卿이 지은 "저 높은 구름 이 마음과 함께하다高雲共片心"이다. 고사가 물을 바라보는 이 구도는 조선 초의 문인 화가 강희안姜希顏 그림에도 보인다.

臨流
十竹齋寫

094

보소寶素

보소는 형상이 없는 보물을 가리킨다. 〈보소〉
편은 〈무화〉 편과 마찬가지로 모두 공화기법
만 사용했다. 옥을 얇고 둥글게 원반 형태로
깎아 문양을 넣은 것을 벽璧이라고 한다. 가
운데 구멍이 뚫려 있으며 제사나, 혹은 권위
를 나타내는 표시로 쓰였다. 옥은 송대부터
고대 청동기만큼 주요한 컬렉션 대상으로 손
꼽혔다.

$^{0}95$

보소寶素

박拍, 생황笙篁, 피리(橫笛) 등 명말에 수집 대
상의 하나였던 고대 악기를 공화기법으로 정
교하게 새겼다.

096

문패文佩

문패는 고대 귀인들이 장식으로 허리에 차는
옥을 말한다. 가운데에 구멍이 뚫려 있고 도철
과 같은 상상의 동물 문양이 새겨진 게 보통이
다. 이 패옥佩玉은 모두 호정언의 수집품이다.
구멍 안에 십죽재十竹齋라고 새겨 넣은 것도
있다.

<u>097</u>

문패文佩

〈문패〉편 그림은 호정언이 임의로 그린 것이
아니다. 자신이 소장하고 있던 것들을 본떠 그
렸다. "십죽재임고벽옥결十竹齋臨古碧玉玦"
은 "옛 벽옥으로 만든 패옥을 본떠 그렸다"
는 뜻이다. 결玦은 패옥의 다른 말이다.

<u>098</u>

잡고雜稿

학서鶴書는 천자가 세속을 떠나 숨어 사는 은
자를 부를 때 보내는 조서詔書를 가리킨다. 학
두서鶴頭書라고도 한다. 이는 문서의 모양이
학 머리처럼 생긴 데서 붙여진 이름이다. 학의
흰 깃털에 공화기법이 쓰였다.

鶴書
十竹齋

₀99

잡고雜稿

난신鸞信은 신선 세계에서 온 편지인 난음학
신鸞音鶴信의 준말이다. 명말에는 산속이 아
니라 성내에 살면서도 마치 신선처럼 속세를
떠난 듯이 생활하는 은자들이 있었다. 이들은
시은(市隱, 세상을 피하여 시중에 숨어 사는 사람)
이라고 불렀다. 호정언의 친구이자 '금릉의 아
홉 명 명사金陵九子' 중의 한 사람인 양용우
楊龍友는 그를 가리켜 "왈종 호정언은 참으로
천년 전 사람 같다"라고 하면서 시은처럼 여
겼다.

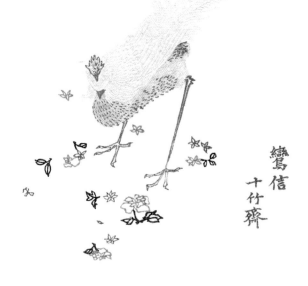

鸞信
十竹齋

100
—

잡고雜稿

행연杏燕은 살구나무와 제비를 말한다. 예부
터 "살구꽃이 피고 제비가 날아와 봄을 알린
다"는 행연보춘杏燕報春이란 말이 쓰였다.

杏燹
十竹齋

호정언胡正言(1584~1674)

호정언은 명말청초에 활동한 예술가로 호가 십죽재, 묵암노인이다. 인물 그림과 꽃 그림에 능했고, 해서·초서·예서·전서 등 글씨에도 뛰어난 재주가 있었다. 호정언은 집 주위에 대나무 십여 그루를 심어 놓고 당호를 십죽재라 하고, 출판 사업을 했다. 그곳에서 천년이 넘는 시전지 역사 가운데 가장 정교하고 탁월한 출판 인쇄 기법을 선보인《십죽재서화보》와 《십죽재전보》등을 기획·제작했다. 특히《십죽재전보》에 쓰인 두판기법과 공화기법은 중국 출판 인쇄 문화사에 위대한 업적으로 여겨진다.《십죽재 서화보》와《십죽재전보》이외에도《고금시여취》,《시담》,《호씨전초》등의 책을 펴냈다.

김상환

한학자. 한학漢學을 수학하다가 대학교와 대학원에서 한문학을 전공했다. 대학과 문화원 등 여러 기관에서 고전을 강의했다.《국역 학교등록學校謄錄 1》부터《국역 각사등록各司謄錄 56(전라도편 2)》까지 10여 권을 번역했고,《표암 강세황》,《전통 회화 최후의 거장, 의재 허백련》,《공재 윤두서》, 《밀양 표충사 서간첩, 표충사 중창주 남붕 대사에게 보낸 사대부들의 편지》등 다양한 고문헌을 번역·탈초脫草·해제하였다. 현재 고문헌연구원을 운영하며 서울 종로구 인사동과 경북 안동에서 한시漢詩·초서草書·《주역周易》등 고문헌을 강의하고 있다.

윤철규

연세대학교 불어불문학과를 졸업하고 중앙일보에서 문화부 미술 전문 기자로 활동했다. 일본에 유학, 교토 불교대학 대학원과 도쿄 학습원대학 대학원에서 일본 미술 전공의 석사와 박사 과정(만기 퇴학)을 각각 수료했다. 서울옥선의 대표와 부회장을 역임했고 현재 한국미술정보개발원을 설립해 대표를 맡고 있다. 저서로《이것만 알면 옛 그림이 재밌다》,《옛 그림이 쉬워지는 미술책》,《조선 회화를 빛낸 그림들》,《시를 담은 그림, 그림이 된 시-조선 시대 시의도》등이 있다. 번역서로《한자의 기원》,《절대지식 세계고전》,《수묵, 인간과 자연을 그리다》,《천지가 다정하니 풍월은 끝이 없네》,《추사 김정희연구-청조문화동전의 연구》등이 있다.